"十四五"技工教育规划教材

美术欣赏

梁均洪 林颖 刘锐 主编
莫家娉 廖家佑 副主编

华中科技大学出版社
http://www.hustp.com
中国·武汉

内容简介

本书从美术欣赏的角度出发，对中外经典美术作品，包括建筑、绘画、雕塑、民间工艺美术作品等，进行全方位的赏析。本书通过对美术作品的赏析，培养学生运用美术知识分析美术作品的能力，帮助学生构建完整的美术知识体系，并贯穿于今后的各设计专业课之中。本书理论讲解细致，条理清晰，注重理论的系统性和完整性，每一个项目都选取经典的美术作品进行赏析，力求帮助学生更好地掌握经典美术作品的鉴赏知识，并学会美术欣赏的方法。

图书在版编目（CIP）数据

美术欣赏 / 梁均洪，林颖，刘锐主编 . — 武汉：华中科技大学出版社，2021.1 (2025.1 重印)
ISBN 978-7-5680-4220-8

Ⅰ.①美… Ⅱ.①梁… ②林… ③刘… Ⅲ.①品鉴－教材 Ⅳ.① J05

中国版本图书馆 CIP 数据核字 (2020) 第 254560 号

美术欣赏
Meishu Xinshang

梁均洪 林颖 刘锐 主编

策划编辑：金　紫
责任编辑：叶向荣
装帧设计：金　金
责任校对：周怡露
责任监印：朱　玢

出版发行：华中科技大学出版社（中国·武汉）　　电　　话：（027）81321913
　　　　　武汉市东湖新技术开发区华工科技园　　邮　　编：430223
录　　排：天津清格印象文化传播有限公司
印　　刷：武汉科源印刷设计有限公司
开　　本：889mm×1194mm　1/16
印　　张：6.25
字　　数：191 千字
版　　次：2025 年 1 月第 1 版第 3 次印刷
定　　价：45.00 元

本书若有印装质量问题，请向出版社营销中心调换
全国免费服务热线 400-6679-118 竭诚为您服务
版权所有　侵权必究

本书编写委员会

● **编写委员会主任委员**

文健（广州城建职业学院科研副院长）
王博（广州市工贸技师学院文化创意产业系室内设计教研组组长）
罗菊平（佛山市技师学院设计系副主任）
叶晓燕（广东省城市建设技师学院艺术设计系主任）
宋雄（广州市工贸技师学院文化创意产业系副主任）
谢芳（广东省理工职业技术学校室内设计教研室主任）
吴宗建（广东省集美设计工程有限公司山田组设计总监）
刘洪麟（广州大学建筑设计研究院设计总监）
曹建光（广东建安居集团有限公司总经理）
汪志科（佛山市拓维室内设计有限公司总经理）

● **编委会委员**

张宪梁、陈淑迎、姚婷、李程鹏、阮健生、肖龙川、陈杰明、廖家佑、陈升远、徐君永、苏俊毅、邹静、孙佳、何超红、陈嘉鎏、钟燕、朱江、范婕、张淏、孙程、陈阳锦、吕春兰、唐楚柔、高飞、宁少华、麦绮文、赖映华、陈雅婧、陈华勇、李儒慧、阚俊莹、吴静纯、黄雨佳、李洁如、郑晓燕、邢学敏、林颖、区静、任增凯、张琮、陆妍君、莫家娉、叶志鹏、邓子云、魏燕、葛巧玲、刘锐、林秀琼、陶德平、梁均洪、曾小慧、沈嘉彦、李天新、潘启丽、冯晶、马定华、周丽娟、黄艳、张夏欣、赵崇斌、邓燕红、李魏巍、梁露茜、刘莉萍、熊浩、练丽红、康弘玉、李芹、张煜、李佑广、周亚蓝、刘彩霞、蔡建华、张嫄、张文倩、李盈、安怡、柳芳、张玉强、夏立娟、周晟恺、林挺、王明觉、杨逸卿、罗芬、张来涛、吴婷、邓伟鹏、胡彬、吴海强、黄国燕、欧浩娟、杨丹青、黄华兰、胡建新、王剑锋、廖玉云、程功、杨理琪、叶紫、余巧倩、李文俊、孙靖诗、杨希文、梁少玲、郑一文、李中一、张锐鹏、刘珊珊、王奕琳、靳欢欢、梁晶晶、刘晓红、陈书强、张劼、罗茗铭、曾蔷、刘珊、赵海、孙明媚、刘立明、周子渲、朱苑玲、周欣、杨安进、吴世辉、朱海英、薛家慧、李玉冰、罗敏熙、原浩麟、何颖文、陈望望、方剑慧、梁杏欢、陈承、黄雪晴、罗活活、尹伟荣、冯建瑜、陈明、周波兰、李斯婷、石树勇、尹庆

● **总主编**

文健，教授，高级工艺美术师，国家一级建筑装饰设计师。全国优秀教师，2008年、2009年和2010年连续三年获评广东省技术能手。2015年被广东省人力资源和社会保障厅认定为首批广东省室内设计技能大师，2019年被广东省教育厅认定为建筑装饰设计技能大师。中山大学客座教授，华南理工大学客座教授，广州大学建筑设计研究院室内设计研究中心客座教授。出版艺术设计类专业教材120种，拥有自主知识产权的专利技术130项。主持省级品牌专业建设、省级实训基地建设、省级教学团队建设3项。主持100余项室内设计项目的设计、预算和施工，内容涵盖高端住宅空间、办公空间、餐饮空间、酒店、娱乐会所、教育培训机构等，获得国家级和省级室内设计一等奖5项。

● 合作编写单位

（1）合作编写院校

广州市工贸技师学院
佛山市技师学院
广东省城市技师学院
广东省理工职业技术学校
台山市敬修职业技术学校
广州市轻工技师学院
广东省华立技师学院
广东花城工商高级技工学校
广东省技师学院
广州城建技工学校
广东岭南现代技师学院
广东省国防科技技师学院
广东省岭南工商第一技师学院
广东省台山市技工学校
茂名市交通高级技工学校
阳江技师学院
河源技师学院
惠州市技师学院
广东省交通运输技师学院
梅州市技师学院
中山市技师学院
肇庆市技师学院
江门市新会技师学院
东莞市技师学院
江门市技师学院
清远市技师学院
山东技师学院
广东省电子信息高级技工学校

东莞实验技工学校
广东省粤东技师学院
珠海市技师学院
广东省工商高级技工学校
广东江南理工高级技工学校
广东羊城技工学校
广州市从化区高级技工学校
广州造船厂技工学校
海南省技师学院
贵州省电子信息技师学院

（2）合作编写企业

广东省集美设计工程有限公司
广东省集美设计工程有限公司山田组
广州大学建筑设计研究院
中国建筑第二工程局有限公司广州分公司
中铁一局集团有限公司广州分公司
广东华坤建设集团有限公司
广东翔顺集团有限公司
广东建安居集团有限公司
广东省美术设计装修工程有限公司
深圳市卓艺装饰设计工程有限公司
深圳市深装总装饰工程工业有限公司
深圳市名雕装饰股份有限公司
深圳市洪涛装饰股份有限公司
广州华浔品味装饰工程有限公司
广州浩弘装饰工程有限公司
广州大辰装饰工程有限公司
广州市铂域建筑设计有限公司
佛山市室内设计协会
佛山市拓维室内设计有限公司
佛山市星艺装饰设计有限公司
佛山市三星装饰设计工程有限公司
广州瀚华建筑设计有限公司
广东岸芷汀兰装饰工程有限公司
广州翰思建筑装饰有限公司
广州市玉尔轩室内设计有限公司
武汉森南装饰有限公司
惊喜（广州）设计有限公司

序言

技工教育是中国职业技术教育的重要组成部分，主要承担培养高技能产业工人和技术工人的任务。随着"中国制造2025"战略的逐步实施，建设一支高素质的技能人才队伍是实现规划目标的必备条件。如今，技工院校的办学水平和办学条件已经得到很大的改善，进一步提高技工院校的教育、教学水平，提升技工院校学生的职业技能和就业率，弘扬和培育工匠精神，打造技工教育的特色，已成为技工院校的共识。而技工院校高水平专业教材建设无疑是技工教育特色发展的重要抓手。

本套规划教材以国家职业标准为依据，以培养学生的综合职业能力为目标，以典型工作任务为载体，以学生为中心，根据典型工作任务和工作过程设计教材的项目和学习任务。同时，按照职业标准和学生自主学习的要求进行教材内容的设计，结合理论教学与实践教学，实现能力培养与工作岗位对接。

本套规划教材的特色在于，在编写体例上与技工院校倡导的"教学设计项目化、任务化，课程设计教、学、做一体化，工作任务典型化，知识和技能要求具体化"紧密结合，体现任务引领实践的课程设计思想，以典型工作任务和职业活动为主线设计教材结构，以职业能力培养为核心，将理论教学与技能操作相融合作为课程设计的抓手。本套规划教材在理论讲解环节做到简洁实用，深入浅出；在实践操作训练环节体现以学生为主体的特点，创设工作情境，强化教学互动，让实训的方式、方法和步骤清晰明确，可操作性强，并能激发学生的学习兴趣，促进学生主动学习。

为了打造一流品质，本套规划教材组织了全国40余所技工院校共100余名一线骨干教师和室内设计企业的设计师（工程师）参与编写。校企双方的编写团队紧密合作，取长补短，建言献策，让本套规划教材更加贴近专业岗位的技能需求和技工教育的教学实际，也让本套规划教材的质量得到了充分保证。衷心希望本套规划教材能够为我国技工教育的改革与发展贡献力量。

技工学校"十四五"规划室内设计专业教材 总主编

教授/高级技师 **文健**

2020年6月

前言

本教材获评国家级技工教育和职业培训教材（中华人民共和国人力资源和社会保障部公布）。

美术欣赏是艺术教育的重要组成部分，是提高学生艺术素质的重要途径，它涉及的内容具有广泛性和综合性。教师在教学过程中，应从美术作品的审美特点出发，通过对古今中外优秀美术作品的介绍、分析，引导学生对美术作品进行感受、体验、分析和理解，并从中获得审美认知和审美体验，提高自身审美水平和审美素养。

美术欣赏以具有美的属性的美术作品为对象，并伴随着复杂的情感活动，实际上是审美活动的一种高级的、特殊形式。美术欣赏的特点是感性认识与理性认识相统一、教育与体验相统一、制约性与能动性相统一、共同性与差异性相统一、审美经验与再创造相统一。在美术欣赏过程中，鉴赏者不是被动、消极地接受艺术形象，而是能动、积极地调动自己的思想认识、生活经验、艺术修养，通过联想、想象和理解，去补充和丰富艺术形象，从而对艺术形象和艺术作品进行再创造，对形象和作品的意义进行再评价。

美术欣赏课程作为美术基础的重要一环，对艺术设计专业的学生有着重要的价值。拥有扎实的美术基础知识和美术作品鉴赏能力，对未来从事艺术设计工作具有深远的影响。艺术设计是一个以人为本的设计学科，设计师不但要设计出满足人的需求的设计作品，更要从设计美学的角度分析和创作。本书基于艺术设计教育的层面，选取经典美术作品加以赏析，目的就在于强化学生的美学基础知识。

本书依据技工院校学生的特点，精选中外经典美术作品，由浅入深，以点带面，简明扼要地介绍了具有代表性的经典美术作品的历史背景、创作手法、风格流派，以及对后世的影响。同时，按照技工院校倡导的教学设计项目化、任务化，课程设计教实一体化的要求，将知识点融入对美术作品的赏析之中，切实提高学生分析问题和解决问题的能力。

本书在编写过程中得到广东花城工商高级技工学校、广东省华立技师学院、广东省城市建设技师学院、广州市轻工技师学院以及其他兄弟院校师生的大力支持和帮助。本书项目一由莫家娉编写，项目二由梁均洪和刘锐共同编写，项目三由林颖编写，项目四由廖家佑编写，在此表示衷心的感谢。由于编者的学术水平有限，本书可能存在一些不足之处，敬请读者批评指正。

<div style="text-align: right;">

梁均洪

2020.09.10

</div>

课时安排（建议课时 36）

项目	课程内容	课时	
项目一 美术欣赏概述	学习任务一 美术欣赏的概念与范畴	2	4
	学习任务二 美术欣赏的目的、意义和方法	2	
项目二 中国美术作品赏析	学习任务一 中国经典绘画作品赏析	4	16
	学习任务二 中国经典建筑作品赏析	4	
	学习任务三 中国经典工艺美术作品赏析	4	
	学习任务四 中国经典民间艺术作品赏析	4	
项目三 外国美术作品赏析	学习任务一 外国经典绘画作品赏析	4	8
	学习任务二 外国经典建筑与雕塑作品赏析	4	
项目四 当代美术作品赏析	学习任务一 中国当代美术作品赏析	4	8
	学习任务二 外国现当代美术作品赏析	4	

目 录

项目一 美术欣赏概述

学习任务一　美术欣赏的概念与范畴……………002

学习任务二　美术欣赏的目的、意义和方法…………006

项目二 中国美术作品赏析

学习任务一　中国经典绘画作品赏析……………013

学习任务二　中国经典建筑作品赏析……………024

学习任务三　中国经典工艺美术作品赏析…………035

学习任务四　中国经典民间艺术作品赏析…………045

项目三 外国美术作品赏析

学习任务一　外国经典绘画作品赏析……………054

学习任务二　外国经典建筑与雕塑作品赏析…………065

项目四 当代美术作品赏析

学习任务一　中国当代美术作品赏析……………079

学习任务二　外国现当代美术作品赏析……………086

项目一
美术欣赏概述

学习任务一　美术欣赏的概念与范畴
学习任务二　美术欣赏的目的、意义和方法

美术欣赏的概念与范畴

教学目标

（1）专业能力：能够认识和理解美术的基本概念和观察的方法。

（2）社会能力：能通过课堂师生问答、小组讨论，提升学生的表达与交流能力。

（3）方法能力：能通过赏析优秀美术作品的，提升对美术作品的观察、记忆、思考及想象能力。

学习目标

（1）知识目标：理解和掌握美术的概念和范畴。

（2）技能目标：厘清美术的种类，并能说明美术所涉及的范围和表现形式。

（3）素质目标：通过对美术作品的赏析，开阔学生的视野，扩大学生的认知领域，提高学生的艺术素养和审美能力。

教学建议

1. 教师活动

（1）教师进行知识点讲授和代表性美术作品赏析。

（2）引导课堂师生问答，互动分析知识点。

（3）引导课堂小组讨论。

2. 学生活动

（1）认真听课，积极思考问题，与教师良性互动。

（2）积极进行小组交流和讨论。

一、学习问题导入

图1-1和 图1-2两幅美术作品分别属于什么美术种类？其实，美术通常是指运用游离的物质材料，如绘画用的纸、绢、布、墨和颜料，雕塑用的泥土、石料、金属和木头等，创造出的具有一定空间和审美价值，人们可以直接感受到的视觉形象的艺术，也称为"造型艺术"或"视觉艺术"。美术作品则是指美术家遵循艺术观念，通过自己的构思、造型和表现而创造出来的艺术作品。

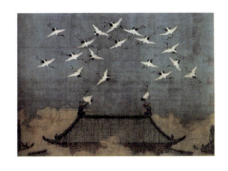

图1-1 《瑞鹤图》（宋）

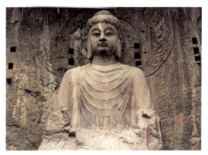

图1-2 河南洛阳龙门石窟雕像（局部）

二、学习任务讲解

1. 美术的基本概念

美术是运用一定的物质材料，通过造型的手段，创造出来的具有一定空间和审美价值的视觉形象的艺术。美术以物质材料为媒介，塑造可观的、静止的、占有一定平面或空间的，且具有可视性的艺术形式，主要包括四大门类，即绘画、雕塑、设计和建筑。

欧洲17世纪开始使用"美术"这一名词时，泛指具有美学意义的活动及其产物，如绘画、雕塑、建筑、文学、音乐、舞蹈等。也有学者认为"美术"一词正式出现是在18世纪中叶。18世纪产业革命后，美术范围日渐扩大，包括绘画、雕塑、工艺美术、建筑艺术等，在东方还涉及书法和篆刻艺术。

美术作为一门视觉艺术，旨在通过对美的发现和创造，给人们以视觉享受和精神享受。然而，根据历史发展时期的不同与人们审美能力的差异，这一活动具有的具体功能与价值意义也因时因地处于变换之中。

追溯美术发展的源头，它源于远古人们对自然万物的独特情感，或是敬畏，或是亲近。这种奇妙的感情能够在美术这一活动中全面实现，而且以一种美的方式呈现出来。那时人们，为了生存或生活与生产发展的需要，时时刻刻都在与自然万物发生联系。人们对自然的理解也完全依赖于感官的观察与感受，缺乏科学的指导，因此，他们获得的自然的反馈以及对自然的感受是通过情感宣泄的表达出来的，这种宣泄不是独有的，而是共通的，

劳动者随时随地都能够宣泄情感。在人们的头脑和心灵中，自然万物已经不再是单纯的景物，它们因引发了人们的情感共鸣而被赋予更多的意义。

那么，什么是美术的本质呢？我们为什么总会被那些艺术家的作品击中内心深处，感同身受呢？那是因为这些作品既体现了艺术的形式美感，又能够体现出更深层次的精神内涵。例如，新石器时代制作的彩陶鱼纹盆，是一种素胎烧制的陶器，不仅具有实用功能，盆身唯美的鱼纹图案更是生动地展现出人们对自然美的追求，如图1-3所示。艺术大师毕加索，一生创作的艺术品多达6万件，每一件都具有鲜明的特色，其代表作《亚威农少女》呈现出单一的平面性，没有一点立体透视的感觉。所有的背景和人物形象都通过色彩完成，色彩运用得夸张而怪诞，对比突出而又有节制，给人很强的视觉冲击力，如图1-4所示。

2. 美术的范畴

美术从狭义上讲就是指绘画。但是，随着美术与人们生活的关系日益密切，美术的范畴已经包括了满足人们实际需要，同时又具有一定审美价值的各种实用艺术，如工艺美术、建筑艺术和园林艺术等。随着现代生活方式的不断丰富，人们对美术的感知越来越宽泛，现代生活质量的提高使人们对美的需求也越来越高。即便是专业的美术工作者，也在不断创新各种实用美术形式，将纯美术融入现代生活中。因此，现代美术的范畴已经涵盖了更大的领域，其中既包含中国画、油画、版画、水彩画和漆画等类别，也包括雕塑、工艺美术、民间艺术、建筑艺术等类别，还包括了现代设计，如环境艺术设计、平面设计、工业产品设计、影视动漫设计和综合材料艺术、行为艺术、装置艺术等，如图1-5～图1-8所示。

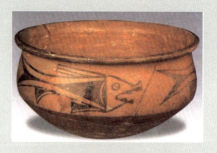

图1-3 彩陶鱼纹盆 新石器时代

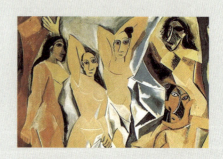

图1-4 《亚威农少女》 毕加索 作

图1-5 《富春山居图》局部 黄公望（中国元代） 作

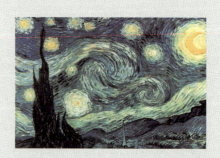

图1-6 《星月夜》（油画）梵高 作

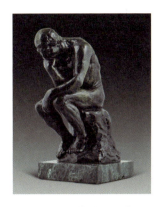
图1-7 《思想者》（雕塑）罗丹 作

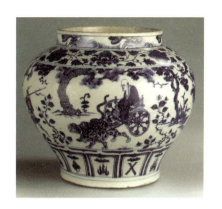
图1-8 《元青花鬼谷子下山》 中国青花瓷器

三、学习任务小结

通过本节的学习，同学们对美术的基本概念和范畴有了初步的认识，同时，赏析了部分经典美术作品，提高了自身的艺术修养和美术审美情趣。课后，同学们要多了解和欣赏不同门类的美术作品的艺术表现形式，理解作品的创作背景和艺术内涵，深入挖掘作品的时代意义和价值，全面提高自己的艺术审美能力。

四、课后作业

（1）收集5幅经典的中国画进行赏析，撰写100字左右的赏析文字。

（2）收集5幅经典的油画作品进行赏析，撰写100字左右的赏析文字。

美术欣赏的目的、意义和方法

教学目标

（1）专业能力：能够了解和掌握美术欣赏的目的、意义和方法。

（2）社会能力：培养认真、细心、诚实、可靠的品质，提升沟通交流的能力。

（3）方法能力：培养自我学习能力、概括与归纳能力、沟通与表达能力。

学习目标

（1）知识目标：扩大学生的美术鉴赏知识领域，促进学生的智力发展。

（2）技能目标：了解美术欣赏的目的和意义，并掌握美术欣赏的方法。

（3）素质目标：通过对美术作品的赏析，开阔学生的视野，扩大学生的认知领域，提高学生的艺术素养和审美能力。

教学建议

1. 教师活动

（1）教师进行知识点讲授和代表性美术作品赏析。

（2）引导课堂师生问答，互动分析知识点。

（3）引导课堂小组讨论。

2. 学生活动

（1）学生在教师的引导下，通过赏析优秀美术作品，进一步理解美术欣赏的意义和方法。

（2）以小组学习、小组分工的学习形式，互评互助，以学生为中心取代以教师为中心。

一、学习问题导入

本节主要学习美术欣赏的目的、意义和方法。首先，在美术欣赏过程中，人们能够完美地将情感与理智统一起来，实现精神上的升华。开设美术欣赏课程的目的：一是让学生全面地了解经典美术作品的内容、主题及产生背景，认识作品在形式、色彩、文化内涵方面的独特艺术魅力，陶冶情操，提高审美能力和美学素养；二是要实现感性情感向理性思想的跳跃，理解作品背后的深刻含义及其对艺术发展历程的影响，进而促进学生人格的发展与完善。如图1-9和图1-10所示为荷兰著名艺术家、抽象主义的先驱蒙德里安的绘画作品，其在美术史上具有划时代的价值和意义。

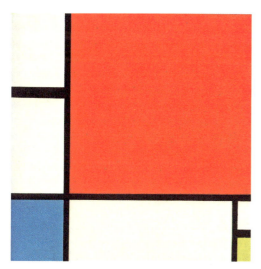

图1-9 蒙德里安绘画作品一

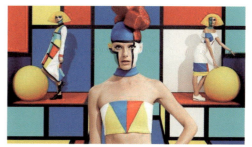

图1-10 蒙德里安绘画作品二

二、学习任务讲解

1. 美术欣赏的目的

美术欣赏是一种特殊、复杂的精神活动，是人们在接受美术作品过程中经过品味、尝试、领略，产生喜悦、情感的过程。它对于提高人的艺术素养，陶冶人的思想情操，开阔视野，扩大艺术知识领域具有重要作用。

在人类几千年的文明历程中逐步形成了美的概念，出现了大量的美术作品。这些美术作品有绘画、雕塑、建筑等，都来源于生活并且高于生活。美术作品就是要通过不同的表现手法来诠释人们对美的理解，对美的向往。它们有的反映人们对大自然的热爱，有的反映帝王的威严，有的反映人们对英雄的崇敬，有的反映宗教的文化及特征，可以说美术反映出自然、社会生活的方方面面。美术通过某些表现手法反映了人们对自然社会的理解以及对美的向往。

美术欣赏学习的目的主要有以下几点。

（1）储备审美知识。

在欣赏一幅作品时，提前熟悉作品产生的时代背景及其文化内涵，能够让学生积累审美知识。图1-11是北宋著名画家张择端的《清明上河图》，画卷真实地再现了北宋都城东京汴梁清明节这天汴河两岸从城郊到城内的繁华景象，是一幅罕见的风俗画作品。画家以高度的写实主义手法和杰出的艺术才能，对各种景色、人物都做了细微而生动的描写。这幅画对于研究宋代的人文、历史、建筑、服饰和风土人情都具有重要价值。图1-12

是荷兰著名画家伦勃朗的代表作《夜巡》，作品构图严谨，比例精准，技法娴熟，尤其是对光线的表现非常传神。这幅作品也奠定了伦勃朗在美术史上的地位。

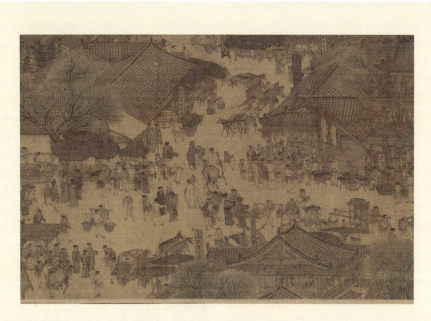

图1-11 《清明上河图》局部

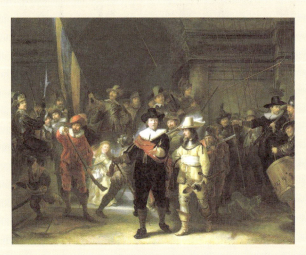

图1-12 《夜巡》伦勃朗（荷兰）作

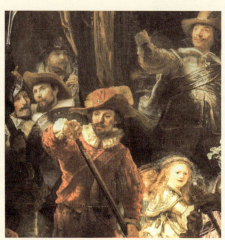

图1-13 《夜巡》局部

（2）提升审美能力。

通过对经典的美术作品进行深入分析与鉴赏，可以了解不同地域、不同民族、不同历史时期的风俗民情与文化内涵，获得思想与情感的提升。美术欣赏是运用自己的视觉感知，以及已有的生活经验和文化知识对美术作品进行感受、体验、联想、分析和判断，获得审美享受并理解美术作品与美术现象的活动。每个人都有追求美的权利，但不是人人都可以理解美的内涵。美学欣赏能够有效提高学生鉴别美丑的能力，提升美学修养。

(3)激发创造力。

审美活动也是为了能够创造更多的美。美术是一种视觉艺术，观赏者在欣赏过程中，经过反复观赏、品味，由表及里地感受艺术品的丰富内涵，不仅可以得到视觉上的快感，而且可以从中体验到作品中体现的情绪和思想感情，产生情感共鸣并激发自身道德情感，加深对社会生活美、艺术美的感受能力，唤起创造美的意念。

(4)增长文化知识。

美术作品包含的内容极其丰富，在照相机发明之前，一幅绘画作品或工艺品就能反映人们的生活特点。美术欣赏的过程就是获得美、感受美的过程。美术欣赏不仅是对知识的学习，更重要的是培养学生认识世界的能力，以及审美的眼界和健康的审美情趣，这对于学生未来的人生发展具有十分重要的意义。

2. 美术欣赏的意义

在进行美术欣赏时，我们的活动对象是美术作品，需要通过欣赏它来使自身获得一种美的享受。人与艺术作品是相互作用、相互影响的，这是提升自身审美能力的前提。通过感官观赏作品，进而内心对其产生一种强烈的感情，从而能够通过理性思考获得对作品更深层次的理解。通过美术欣赏活动，欣赏者能够与艺术家在某一时空彼此沟通，让作品的美得以延续。与此同时，欣赏者在进行审美活动的时候，会联想到过去或将来某一时刻的景象，也会让这种美的感受更加丰富、饱满。如图1-14所示。

尽管审美活动的对象是艺术作品，但人们的审美活动却体现为一种强烈的主观性。人们在审美的同时也就是再次创造美的过程。因为任何一件艺术作品都是艺术家个人在特定时代背景下有感而发的产物，所以作品的美带有艺术家的个人特色。美术欣赏对于美术作品成为"现实的"美术作品具有决定性意义，没有进入欣赏接受过程的美术作品只是一个潜在的客观存在，是没有现实意义的。只有当"创作主体—美术作品—接受主体"三者构成特定的对象性关系时，美术活动才成为"完整的"美术活动，美术作品才成为"现实的"美术作品。概言之，美术作品只有通过欣赏过程，才能实现其艺术价值和社会价值。从这个意义上说，美术作品是美术家和欣赏者共同创造的。长期欣赏美术作品，不仅能培养美感，积累丰富的审美经验，提高辨别美丑的能力，逐步形成审美观念，还有助于扩大知识面，提高道德修养，树立正确的艺术观，确立科学的人生观。

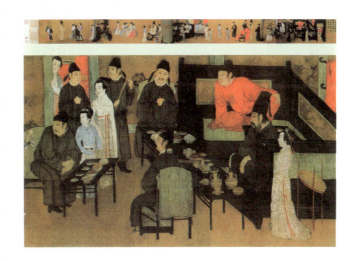

图1-14 《韩熙载夜宴图》 顾闳中（南唐）作

学生通过美术欣赏，不仅可以开阔艺术视野，丰富美术知识，还可以受到美的陶冶，树立正确的审美情绪和审美观点，逐步形成高尚的审美情操，以提高自身艺术素养。美术创作与美术欣赏是美术活动的两个方面，并且相互联系、相互推动。一方面，美术创作不仅创造了美术作品，而且也产生了美术作品的欣赏者；另一方面，美术欣赏不仅最终实现着美术创作和美术作品的价值，也反作用于美术创作。如图1-15所示。

3. 美术欣赏的方法

美术欣赏的方法可以分为阅读式、交流式和观察比较式。

（1）阅读式。

这种欣赏方式类似于读书，一边欣赏作品，一边了解其历史背景和内容，将两者充分结合起来。一方面，学生可以通过文字描述更好地理解画面本身的内在含义及其想要表达的主题；另一方面，学生能够充分调动自身的知识储备与审美能力，通过联想与想象让自身置于画中，感受作品想要表达的思想，获得美的感受。如图1-16和图1-17所示。

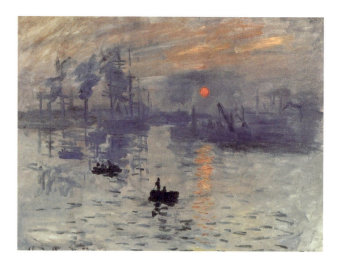

图1-15 《日出》莫奈（法国）作

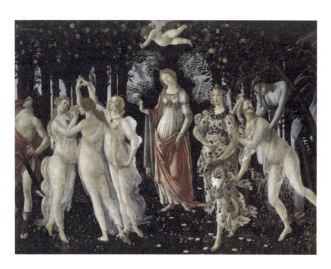

图1-16 《春》波提切利（意大利）作

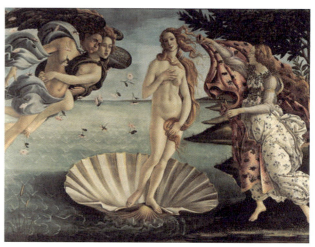

图1-17 《维纳斯的诞生》波提切利 作

（2）交流式。

欣赏的价值在于理解美好的事物给人的感官及心灵带来的愉悦享受，并通过感官体验，领略其中蕴含的丰富趣味。然而，单纯的欣赏会让人置身于作品本身之中，限制了人的思维创造力与想象力。所以，我们应该采取更为积极主动的欣赏方式，即交流式。交流式就是欣赏者之间通过对美术作品特色、精神感受和审美情趣的沟通与交流，发掘更多的艺术观点，在思维碰撞中发现更多的美。如图1-18和图1-19所示。

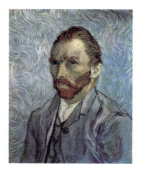 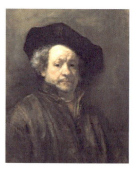

图1-18 梵高自画像　　图1-19 伦勃朗自画像

(3)观察比较式。

这种方式也是较为常见的艺术欣赏形式,特别是遇到需要分析作品采用的艺术形式以及表现技巧时更为常见。这里需要明确的是,我们欣赏任何一件美术作品,都应该抱着学习、比较的态度将其与其他相同类型或者处于相同创作时代的作品放在一起来欣赏。如此,我们不仅能够更好地理解作品的时代背景,也更能明白某一类型画作的发展历程与主要特征,丰富自身的审美知识,提高审美能力。如图1-20和图1-21所示。

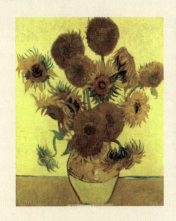 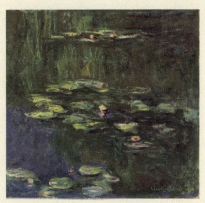

图1-20 《向日葵》 梵高(荷兰) 作　　图1-21 《睡莲》 莫奈(法国) 作

三、学习任务小结

通过本节的学习,同学们对美术欣赏的目的、意义和方法有了比较清晰的了解。同时,我们也对美术欣赏方法的运用有了较全面的认识,有了这些理论知识和方法作为支撑,将为后续的课程学习和实践奠定良好的理论基础。课后,同学们要尝试多运用不同的美术欣赏方法对经典的美术作品进行分析和鉴赏,理解作品的创作背景和艺术内涵,深入挖掘作品的时代意义和价值,全面提高自己的艺术审美能力。

四、课后作业

(1)通过学习,谈谈你对美术作品的赏析方法。
(2)收集6幅经典的作品,撰写500字左右的赏析文字。

项目二
中国美术作品赏析

学习任务一　中国经典绘画作品赏析
学习任务二　中国经典建筑作品赏析
学习任务三　中国经典工艺美术作品赏析
学习任务四　中国经典民间艺术赏析

学习任务一 中国经典绘画作品赏析

教学目标

（1）专业能力：理解中国经典绘画作品的历史背景、绘画风格；理解中国经典绘画作品在美术史上的地位并加以赏析。

（2）社会能力：理解代表性中国经典绘画作品的美学价值，并能流畅地进行分析和表达；能够将中国经典绘画作品的美学理念应用到室内设计中。

（3）方法能力：培养信息和资料收集能力，美术作品赏析能力，提炼及应用能力。

学习目标

（1）知识目标：理解中国经典绘画作品的美学价值。

（2）技能目标：分析具有代表性的中国经典绘画作品的绘画风格和美学价值。

（3）素质目标：能够清晰表述中国经典绘画作品的历史背景、绘画风格和文化内涵。

教学建议

1. 教师活动

（1）教师通过收集和展示中国经典绘画作品，提升学生的审美素养，激发学生的艺术想象力，启发学生的感性思维。

（2）挑选具有代表性的中国经典绘画作品，讲解其背后的历史故事和文化内涵，把优秀的文化思想传递给学生。

（3）积极与学生进行互动和交流，让学生学会独立思考。

2. 学生活动

（1）学生分组进行现场作品赏析和讲解，训练学生的语言表达能力。

（2）构建有效促进学生自主学习、自我管理的教学模式和评价模式，突出学以致用，以学生为中心取代以教师为中心。

一、学习问题导入

本节主要主要学习中国经典绘画的知识。大家先欣赏以下两幅中国经典绘画作品，一幅是唐代画家周昉的《簪花仕女图》（图2-1），这是一幅中国人物画。另一幅是齐白石的《墨虾》（图2-2），是一幅写意花鸟画。同学们先仔细观察一下，然后分享自己的感受。

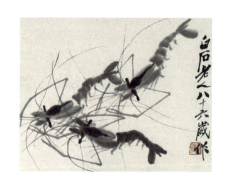

图2-2 《墨虾》 齐白石（近代） 作

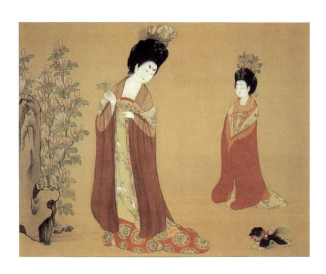

图2-1 《簪花仕女图》局部 周昉（唐） 作

二、学习任务讲解

中国经典绘画作品赏析一：《簪花仕女图》

1. 历史背景

《簪花仕女图》是唐代画家周昉绘制的一幅粗绢本设色画，作品现藏于辽宁省博物馆。画中描写了六位衣着艳丽的贵族妇女及其侍女于春夏之交赏花游园的场景。画作不设背景，以工笔重彩描绘仕女五人，女侍一人，另有小狗、白鹤及辛夷花点缀其间。全图六个人物的主次、远近和虚实安排巧妙，极富节奏感和韵律感。两只小狗、一只白鹤、一株辛夷花使原本显得孤立的人物左右呼应、前后联系。半罩半露的透明织衫，使人物形象显得丰腴而华贵。用笔和线条刚劲有力，富有弹性，表现出人物多姿的体态。浓艳的设色，头发的勾染、面部的晕色、衣着的装饰，都极尽工巧之能事，较好地表现了唐代贵族妇女细腻柔嫩的肌肤和丝织物精美的纹饰。同时也体现出唐代贵族仕女养尊处优，游戏于花蝶、鹤犬之间的生活情态，如图2-3所示。

2. 主题思想

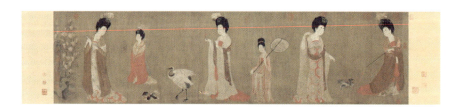

图2-3 《簪花仕女图》 周昉（唐） 作

《簪花仕女图》从当时社会的现实生活出发，将贵族妇女描绘得雍容华贵，体现出一种闲适无聊的生活本质，表现出娇、奢、雅、逸的气息和女性柔软、温腻、动人的姿态，赋予作品鲜明的时代感。

《簪花仕女图》渲染的快乐而又略带懒散的情绪和气氛，恰当地展示了唐代整个贵族阶层的时代特征，在表面华丽雍容的物质繁华背后，隐藏着人物内心深深的凄寂和幽怨。

3. 艺术特色

《簪花仕女图》中作者对人物神态把握得非常好，注重挖掘仕女精神上的苦闷和空虚，反映了贵族奢侈生活背后的精神困境。其中，有别于其他五位仕女的执扇侍女，表情相当安详，静默中若有所思的神情，与其他五位仕女的神态构成了鲜明的对比，反映现实的同时，在一定程度上也预示出唐代后期审美意趣由宏丽转向婉约的变化。

图2-4 《簪花仕女图》局部一

另外，体态动势也是表达人物内心精神的重要因素，如果把动态处理得当，也可以加强人物精神性格的表现。就画中人物的姿态而言，各不相同。左起第一位仕女因为有摇头摆尾、深通人意的小狗在其右侧，她逗引小狗作戏，侧身玉立，上身向右倾斜，右手无意识地摆向前侧，左手执拂子向前伸向小狗。右侧第二位是一个婷婷玉立披白色纱衣的仕女，她漫不经心地举着右手，用纤细的食指和拇指提起贴在脖子上的纱衫领子，似有不胜闷热气候之感。她左手从纱衫的侧面伸出，似乎在向背着她作戏的小狗打招呼。后方侧立执长柄团扇的侍女，她闲静自然，神情静默，显得宁静而安详。侍女的左侧是一位持花的仕女，她右手略向上举，反掌拈红花一枝，左手从发髻上取下金钗朝右边移去，似乎要把它插在最引人注目的地方。从远处姗姗而来的是一位身材小巧的仕女，她双手紧握着薄纱，掩着帔子，紧束着宽大的衣服，作向前迈步的姿势。最后一位仕女右手举着一只蝴蝶，左手提着帔子，要迎接从后面向她跑过来的小狗，她上身往前微倾，头往右微侧，在丰韵之中又平添了窈窕婀娜之态。由此可见，作者在人物姿态的处理上，为避免相同，又不失统一，颇费心思。在人物表情和神态的刻画上细腻、精致、传神。如图2-4～图2-6所示。

图2-5 《簪花仕女图》局部二

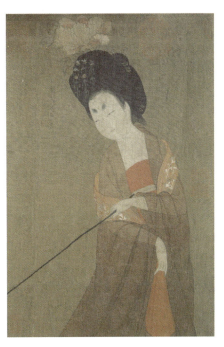

图2-6 《簪花仕女图》局部三

4. 后世影响

《簪花仕女图》是世界范围内唯一认定的唐代仕女画传世孤本。除了唯一性之外，其作品的艺术价值也极高，是典型的唐代仕女画标本型作品，代表唐代现实主义风格。《簪花仕女图》这种仕女画风格在当时画坛上颇为流行，极大地影响了唐末乃至以后各朝代的仕女画绘画技法和艺术表现形式。该作品展现了极为浓郁的时代特色和艺术气息，在中国绘画史上占据重要地位。

中国经典绘画作品赏析二：《清明上河图》

1. 历史背景

《清明上河图》是中国十大传世名画之一，为北宋风俗画，由北宋画家张择端绘制，属国宝级文物，现藏于北京故宫博物院。《清明上河图》宽24.8厘米，长528.7厘米，绢本设色。作品以长卷形式，采用散点透视构图法，生动记录了中国12世纪北宋都城东京（又称汴京，今河南开封）的城市面貌和当时社会各阶层人民的生活状况，是北宋都城繁荣的见证，也是北宋经济情况的写照。在五米多长的画卷里，共绘制了数量庞大的各色人物，以及牛、骡、驴等牲畜，车、轿、大小船只、房屋、桥梁、城楼等，体现了宋代的风土人情和市井生活特征，具有很高的历史文化价值和艺术价值。如图2-7所示。

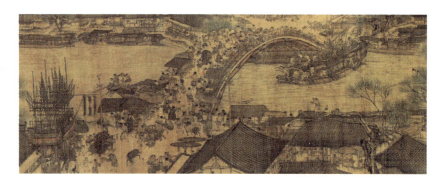

图2-7 《清明上河图》局部一 张择端（北宋） 作

2. 艺术特色

从《清明上河图》中可以看到几个非常鲜明的艺术特色，此画用笔兼工带写，设色淡雅，虚实有度。构图采用鸟瞰式全景法，真实概括地描绘了当时汴京东南城角这一典型区域的城市生活风貌。作者用传统的手卷形式，采取散点透视法组织画面。画面长而不冗，繁而不乱，严密紧凑，一气呵成。画中所摄取的景物，大至寂静的原野、浩瀚的河流、高耸的城郭，小到舟车里的人物、摊贩上的陈设货物、市面招牌上的文字，丝毫不失。画面中，穿插着各种情节，组织得错落有致，同时又极具情趣。如图2-8所示的一家卖香料的店铺，展示了最古老的的招牌样貌，沉香、檀香、乳香都是当时士大夫的最爱，其中沉香被推崇为众香之首，市场价高昂。沉香在当今市场上，价格也是非常高的。

图2-8 《清明上河图》局部二

图 2-9 所示的画面上这家"十千脚店",并不是现代的洗脚店,它只是一个供人短暂歇脚的店。当时的人非常爱喝酒,哪怕只是短暂歇息也要小酌一番,因此这家店还在门口挂了招牌"天之美禄"。至于方箱广告"十千脚店",里面可以点上蜡烛,这样晚上路过的客人就不会错过歇息的地点。

图 2-10 所示的测风仪由一根木杆顶头的十字木架上的鸟形物件组成。想知道刮的什么风,看看鸟头的朝向就知道了,看似简单的装置其实制作起来也是非常考究的。

画家张择端画《清明上河图》并不仅仅为了表现当时的民俗,其中也隐含着自己对当朝政治形势的忧虑,比如画面中段无比拥挤的虹桥,预示即将发生的船撞桥事件。城门没有把守的侍卫,象征文武官员的车和马互不相让的场景等,都表现出盛世繁华之下的隐忧。如图 2-11 和图 2-12 所示。

图 2-9 《清明上河图》局部三

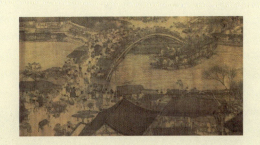

图 2-11 《清明上河图》局部五

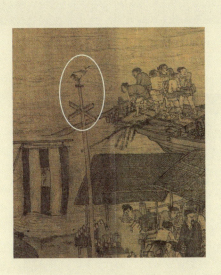

图 2-10 《清明上河图》局部四

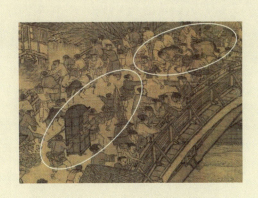

图 2-12 《清明上河图》局部六

3. 后世影响

《清明上河图》不仅仅是一件伟大的现实主义绘画艺术珍品，同时也为我们提供了北宋大都市的商业、手工业、民俗、建筑、交通工具等形象的第一手翔实资料，具有重要的历史文献价值。其丰富的思想内涵，独特的审美视角，现实主义的表现手法，都使其在中国乃至世界绘画史上被奉为经典之作。

中国经典绘画作品赏析三：《瑞鹤图》

《瑞鹤图》是北宋皇帝宋徽宗赵佶所作绢本设色画，现藏于辽宁省博物馆，如图2-13～图2-15所示。作品描绘了鹤群盘旋于宫殿之上的壮观景象，绘彩云缭绕之汴梁宣德门，上空飞鹤盘旋，鸱尾之上，有两鹤驻立，互相呼应。画面仅见宫门脊梁部分，突出群鹤翔集，庄严肃穆中透出神秘吉祥之气氛。作品不仅颇具神性的光辉与盛世的华彩，也有仙音袅袅、高雅灵动之感。一方面，皇宫殿宇端端正正置于画面下方，均衡对称，留出大部分湛蓝天空，正大光远，大气天成，颇具皇家风范。围绕殿宇的祥云打破屋宇水平线，稳重端庄的画面于是气韵流转，一派天然情趣。另一方面，仙鹤有表明志向高洁、品德高尚之意。停留在屋顶上的两只仙鹤，袅袅婷婷，以静寓动，与空中缭绕的鹤群相呼应，款款生姿。整个画面又多了一分高洁隽雅、飘逸灵秀之气。

《瑞鹤图》绘画技法精妙，构图严谨，疏密虚实关系表现得当，画工写实，图中群鹤如云似雾，姿态百变，各具特色。作品的构图一改常规花鸟画的传统技法，将飞鹤布满天空，一线屋檐既反衬出群鹤高翔的壮丽景象，又赋予画面故事情节，在中国绘画史上是一次大胆尝试。同时，作品蕴含中国传统文化内涵，用鹤群的飞舞代表盛世的华章，寓意吉祥、平安，同时从绘画的角度也是超写实技法运用最为典型的作品之一，比西方超写实主义作品出现早了几百年。

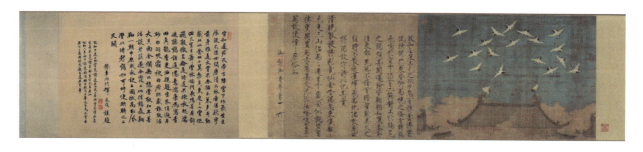

图2-13 《瑞鹤图》 宋徽宗赵佶（北宋） 作

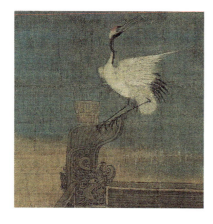

图2-14 《瑞鹤图》局部一

图2-15 《瑞鹤图》局部二

中国经典绘画作品赏析四：《千里江山图》

《千里江山图》是北宋画家王希孟创作的绢本设色画，画面宽51.5厘米，长1191.5厘米，现藏于北京故宫博物院，如图2-16、图2-17所示。该作品以长卷形式，立足传统，画面细致入微，烟波浩渺的江河、层峦起伏的群山构成了一幅美妙的江南山水图。渔村野市、水榭亭台、茅庵草舍、水磨长桥等静景穿插捕鱼、驾船、游玩、赶集等动景，动静结合，恰到好处。作品在人物的刻画上，极其精细入微，人物形态栩栩如生，飞鸟用笔轻轻一点，便具展翅翱翔之态。

《千里江山图》画面之中的高山直入云霄，连绵不绝，崇山峻岭，移步换景。从前景山峦村居起势，隔岸群峰秀起，两翼伸展渐缓，与起势的山峦遥遥相对。作品不仅代表着中国青绿山水画发展的里程碑，而且集北宋以来水墨山水之大成，并将创作者的情感付诸创作之中。作品虽属于写意之作，但不乏精工细刻，仔细雕琢，表现了青年画家严谨的绘画态度。作品表现出"天人合一""道法自然"的中国传统文化审美理念，以及崇尚人与自然和谐关系的精神追求，让人在赏心悦目的自然环境中升华思想，陶冶情操。

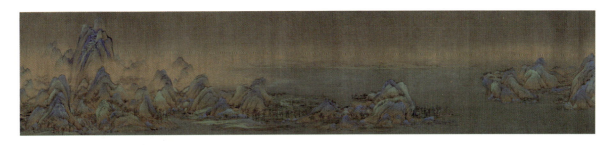

图2-16 《千里江山图》局部一 王希孟（北宋） 作

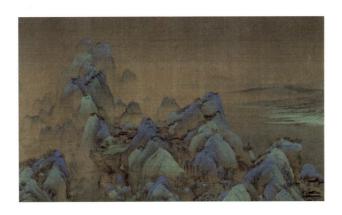

图2-17 《千里江山图》局部二 王希孟（北宋） 作

中国经典绘画作品赏析五：《虢国夫人游春图》

　　《虢国夫人游春图》是唐代画家张萱的画作，宽51.8厘米，长148厘米，原作已失，现存的是宋代摹本，绢本设色，现藏于辽宁省博物馆，如图2-18、图2-19所示。作品描绘的是天宝十一年（公元752年），唐玄宗的宠妃杨玉环的三姊虢国夫人及其眷从盛装出游的情景。作品重人物内心刻画，通过精细的线描和色调的敷设，浓艳而不失秀雅，精工而不板滞。全画构图疏密有致，错落自然。人与马的动势舒缓从容，正应游春主题。画家不着背景，只以湿笔点出斑斑草色以突出人物，意境空濛清新。图中用线纤细，圆润秀劲，在劲力中透着妩媚。设色典雅富丽，具装饰意味，格调活泼明快。画面上洋溢着雍容、自信、乐观的盛唐风貌。

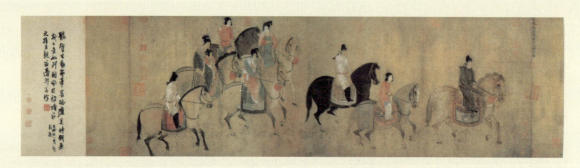

图2-18 《虢国夫人游春图》 张萱（唐） 作

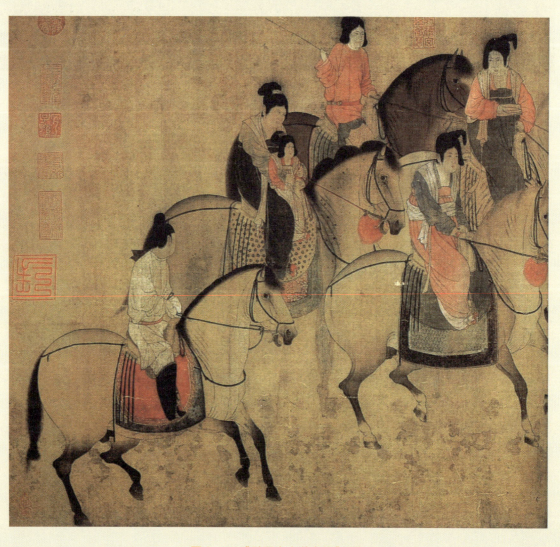

图2-19 《虢国夫人游春图》局部

中国经典绘画作品赏析六：《富春山居图》

《富春山居图》是元代画家黄公望于 1350 年创作的纸本水墨画，如图 2-20～图 2-22 所示。黄公望为师弟郑樗（无用师）所绘，几经易手，并因"焚画殉葬"而身首两段。前半卷剩山图，现收藏于浙江省博物馆；后半卷无用师卷，现藏台北故宫博物院。作品以浙江富春江为背景，用墨淡雅，山和水的布置疏密得当，墨色浓淡干湿并用，极富变化。作品描绘的内容约 80% 为桐庐境内富春江景色，20% 为富阳景色。

《富春山居图》原画画在六张纸上，六张纸接裱成一幅约 700 厘米的长卷。而黄公望并没有按着每一张纸的大小长宽构思结构，而是任凭个人的自由创作悠然于山水之间，可远观、可近看。这种浏览、移动、重叠的视点，或广角深远，或推近特写，视觉观看的方式极其自由无拘，角度也千变万化。

作品第一部分剩山图从一座顶天立地的浑厚大山开始。图画上峰峦收敛锋芒，浑圆敦厚，缓缓而向上的山脉，层层叠叠渐进堆砌，又转向左方慢慢倾斜。黄公望使用他最具独特的"长披麻皴"笔法，用毛笔中锋有力地向下披刷，形成画面厚实的质感和立体感。山岚白色雾气迷蒙，表现出江南山水湿润的独特气候特色。

作品第二部分中所画的山脉的发展变化发生了转折，随着山脉的层次变化，画中的树木、土坡、房屋和江中泛起的小舟更有一种层峦环抱、山野人家的萧瑟感。隔着一段水路第二部分也将进入尾声，主体的山峦在右边，近处的松柏微微摆动至左，遥相呼应远处的大山，承前启后，路转峰回。

作品第三部分是墨色变化最大、空间变化最丰富的部分。黄公望画笔突转，略用皴染的坡与平静的江面，又向后延伸，画面由密变舒，疏离秀丽，再用浓墨细笔勾勒出画中水波、丝草，阔水细沙，风景灵动。水从哪里来，是从天空的云衍生出来的，唐诗中讲道"行到水穷处，坐看云起时"，如果你跟着画面走，在富春江上水的穷绝之处就是它的水口，然后你觉得穷是绝望，可是这个时候应该坐下来，看到云在升起，而云气刚好是生命的另外一个现象。所以黄公望也把这些哲学和文化内涵融入画面的景观之中。

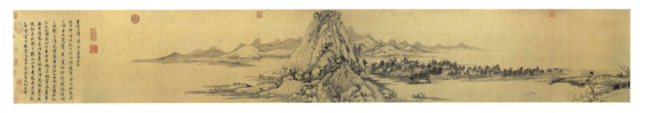

图 2-20 《富春山居图》局部一 黄公望（元） 作

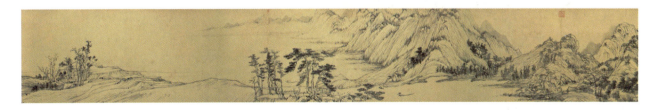

图 2-21 《富春山居图》局部二

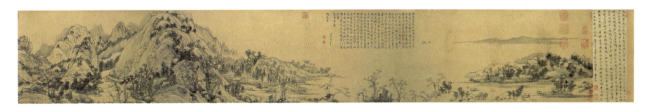

图 2-22 《富春山居图》局部三

中国经典绘画作品赏析七：《庐山高图》

《庐山高图》是明代画家沈周创作的一幅纸本山水画，现藏于中国台北故宫博物院，如图 2-23 所示，作品描绘的是江西庐山的景象，画中有白云、杂树、石阶、小路以及人物等。作品笔法稳健，气势雄沉，具有强烈的节奏感和力量感。山峰多用解索皴，皴染厚重灵动。中段山峦则用折带皴，皴笔精细，墨色较淡，表现出崖壁的险峻。左边崖壁先匀后皴，墨色较重，并以焦墨密点，显得苍郁幽深。沈周发展了文人水墨写意山水、花鸟画的表现技法，名重当时，成为明代"吴派"山水的一代宗师，与唐寅、文徵明、仇英合称"明四家"。

中国经典绘画作品赏析八：《汉宫春晓图》

《汉宫春晓图》是明代画家仇英创作的一幅绢本重彩仕女画，现收藏于中国台北故宫博物院，如图 2-24、图 2-25 所示。作品以人物长卷画生动地再现了汉代宫廷的生活情景。作品中描绘的后宫佳丽千姿百态，后妃、宫娥、皇子、太监、画师凡 115 人，个个衣着鲜丽，姿态各异，既无所事事又忙忙碌碌。其中，亦包含有画师毛延寿为王昭君写像的故事。作品用笔清劲而赋色妍雅，林木、奇石与华丽的宫阙穿插掩映，铺陈出宛如仙境般的瑰丽景象，表达了对宫廷浮华美好生活的赞美。作品是仇英平生得意之作，亦被誉为中国"重彩仕女第一长卷"。

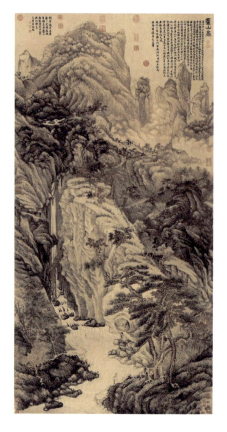

图 2-23 《庐山高图》沈周（明）作

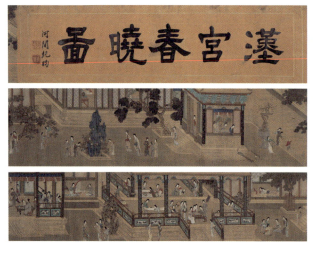

图 2-24 《汉宫春晓图》局部一 仇英（明）作

图 2-25 《汉宫春晓图》局部二

三、学习任务小结

通过本节的学习,同学们对中国经典绘画作品的表现形式和美学价值有了初步的认识。同时,赏析了部分传世的中国经典绘画作品,提高了自身的艺术修养和审美情趣。课后,同学们要多欣赏中国绘画作品,了解其历史背景和文化内涵,深入挖掘作品的时代意义和价值,全面提高自己的艺术审美能力,并加深对中国传统艺术的文化自信。中国几千年的优秀文化源远流长,非常值得我们学习和探索。

四、课后作业

(1)赏析 5 幅中国经典绘画作品,并撰写 500 字的心得体会。
(2)收集 30 幅中国经典绘画作品,并制作 PPT 进行展示。

中国经典建筑作品赏析

教学目标

（1）专业能力：能够了解中国经典建筑作品的艺术风格、建筑特色和历史地位。

（2）社会能力：了解中国经典建筑的历史背景，并将建筑的知识应用到专业中。

（3）方法能力：培养信息和资料收集能力，美术作品赏析能力，提炼及应用能力。

学习目标

（1）知识目标：了解中国经典建筑作品的造型样式、设计风格、建筑材料和地域特色。

（2）技能目标：能够赏析中国经典建筑作品。

（3）素质目标：能够清晰表达中国经典建筑作品的历史背景和建筑特色。

教学建议

1. 教师活动

（1）教师首先将收集的中国经典建筑作品图片进行展示与分析，吸引学生的关注，并且在展示的过程中与学生进行互动，启发学生对中国经典建筑作品的理解与思考。

（2）挑选部分中国经典建筑作品的历史故事进行讲述，传播优秀的建筑设计理念和文化。

2. 学生活动

（1）选取优秀的学生作品进行点评，并让学生分组进行现场展示和讲解，训练学生的语言表达能力和沟通协调能力。

（2）构建有效促进学生自主学习、自我管理的教学模式和评价模式，突出学以致用，以学生为中心取代以教师为中心。

一、学习问题导入

建筑是人类创造的伟大文明。中国历史上缔造了许许多多著名的建筑,今天我们一起来认识一下中国经典建筑作品。如图 2-26 和图 2-27 所示,这两张图片是我国著名皇家建筑紫禁城的照片。大家仔细看一下这两张图,它们的建筑样式有什么特色?建筑的规划和布局有什么讲究?

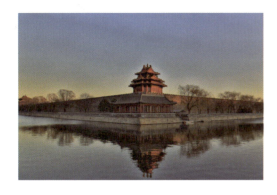

图 2-26 北京故宫角楼

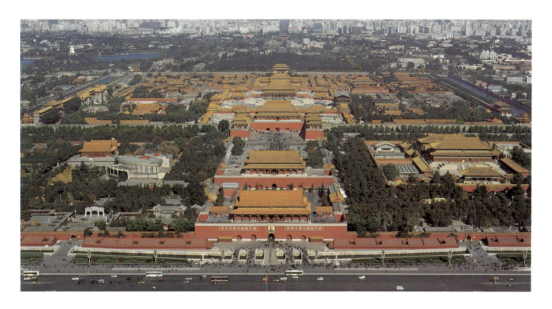

图 2-27 北京故宫全景图

二、学习任务讲解

中国经典建筑作品赏析一:皇家建筑的代表——故宫

故宫又称紫禁城,是明清时期中国的皇宫。中国古代讲究"天人合一"的规划理念,用天上的星辰与都城规划相对应,以突出政权的合法性和皇权的至高无上。天帝居住在紫微宫,而人间皇帝自诩为受命于天的"天子",其居所应象征紫微宫以与天帝对应,《后汉书》载:"天有紫微宫,是上帝之所居也。王者立宫,象而为之。"紫微、紫垣、紫宫等便成了帝王宫殿的代称。封建皇宫在古代属于禁地,普通百姓不能进入,故称为"紫禁"。明朝初期同外禁垣一起统称"皇城"。大约明朝中晚期,宫城与外禁垣区分开来,即宫城叫"紫禁城",外禁垣为"皇城"。北京故宫的护城河如图 2-28 所示。

北京故宫位于北京中轴线的中心，以三大殿为中心，占地面积 72 万平方米，建筑面积约 15 万平方米，有大小宫殿七十多座，房屋九千余间。北京故宫是世界上现存规模最大、保存最为完整的木质结构古建筑之一。

北京故宫于明成祖永乐四年（1406 年）开始建设，以南京故宫为蓝本营建，到永乐十八年（1420 年）建成。它是一座长方形城池，南北长 961 米，东西宽 753 米，四面围有高 10 米的城墙，城外有宽 52 米的护城河。紫禁城内的建筑分为外朝和内廷两部分。外朝的中心为太和殿、中和殿、保和殿，统称三大殿，是国家举行大典礼的地方。内廷的中心是乾清宫、交泰殿、坤宁宫，统称后三宫，是皇帝和皇后居住的正宫。如图 2-29～图 2-31 所示。

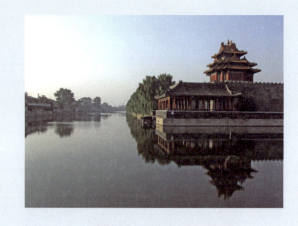

图 2-28 北京故宫的护城河

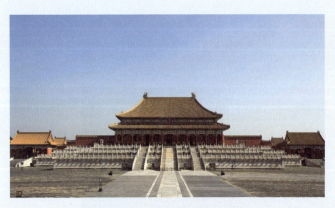

图 2-29 北京故宫太和殿一

图 2-30 北京故宫太和殿二

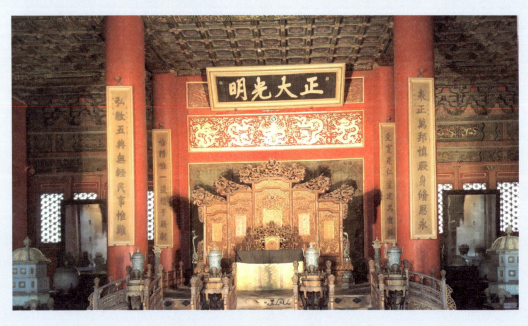

图 2-31 北京故宫乾清宫

北京故宫旁另一重要建筑是天坛,天坛始建于明永乐十八年(1420年),嘉靖九年(1530年)设立四郊分祀制度,在天坛建圜丘坛专用来祭天。嘉靖十三年(1534年)改称天坛。嘉靖十九年(1540年),又将原大祀殿改为大享殿。清朝一切仍按明朝旧制,乾隆十二年(1747年)重建天坛内外墙垣,改土墙为城砖包砌,内坛墙建成悬檐走廊。经过改建的天坛内外坛墙更加厚重,周延十余里,成为极其壮观的皇家建筑。如图2-32和图2-33所示。

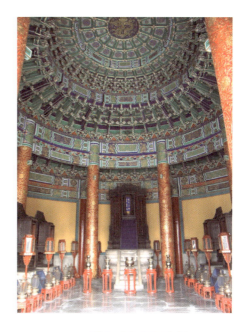

图2-32 天坛内部

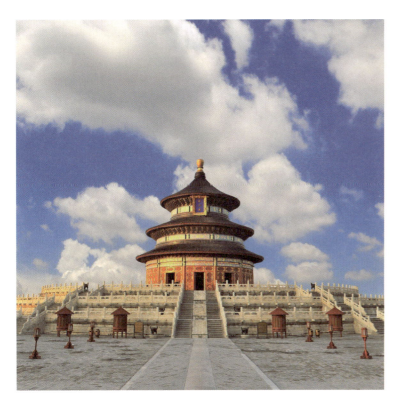

图2-33 天坛外观

中国经典建筑作品赏析二:园林建筑

1. 苏州拙政园

拙政园位于江苏省苏州市,始建于明正德初年(16世纪初),是江南古典园林的代表作。400多年来,拙政园几度分合,或为私人宅园,或是王府治所,留下了许多遗迹和典故。拙政园与北京颐和园、承德避暑山庄、苏州留园一起被誉为中国四大名园。拙政园鸟瞰图如图2-34所示。

拙政园是苏州现存最大的古典园林,占地78亩(5.2万平方米)。全园以水为中心,山水萦绕,楼榭精美,花木繁茂,具有浓郁的江南水乡特色,如图2-35~图2-37所示。花园分为东、中、西三部分,东花园开阔疏朗,中花园是全园精华所在,西花园建筑精美,各具特色。园南为住宅区,体现典型江南地区传统民居多进的格局。

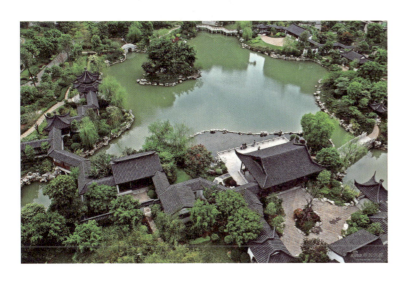

图2-34 拙政园鸟瞰图

拙政园东部原称"归田园居"，是因为明崇祯四年（1631年）园东部归侍郎王心一而得名。拙政园东部约31亩（20667平方米），布局以平冈远山、松林草坪、竹坞曲水为主。配以山池亭榭，仍保持疏朗明快的风格，主要建筑有兰雪堂、芙蓉榭、天泉亭、缀云峰等。

中部是拙政园的主景区，面积约18.5亩（12333平方米）。其总体布局以水池为中心，亭台楼榭皆临水而建，有的亭榭则直出水中，具有江南水乡的特色。池水面积占全园面积的3/5。池广树茂，景色自然，临水布置了形体不一、高低错落的建筑，主次分明。总的格局仍保持明代园林浑厚、质朴、疏朗的艺术风格。以荷香喻人品的"远香堂"为中部拙政园主景区的主体建筑，位于水池南岸，隔池与东西两山岛相望，池水清澈广阔，遍植荷花，山岛上柳荫匝地，水岸藤萝纷披，两山溪谷间架有小桥，山岛上各建一亭，西为"雪香云蔚亭"，东为"待霜亭"，四季景色因时而异。远香堂之西的"倚玉轩"与其西船舫形的"香洲"遥遥相对，两者与其北面的"荷风四面亭"成三足鼎立之势，都可随势赏荷。倚玉轩之西有一曲水湾深入南部居宅，这里有三间水阁"小沧浪"，它以北面的廊桥"小飞虹"分隔空间，构成一个幽静的水院。

从拙政园中园的建筑物名称来看，大都与荷花有关。王献臣之所以要如此大力宣扬荷花，主要是为了表达他孤高不群的清高品格。中部景区还有微观楼、玉兰堂、见山楼等建筑以及精巧的园中园——枇杷园。

西部原为"补园"，面积约12.5亩（8333平方米），其水面迂回，布局紧凑，依山傍水建以亭阁。水石部分同中部景区仍较接近，而起伏、曲折、凌波而过的水廊、溪涧则是苏州园林造园艺术的佳作。西部主要建筑为靠近住宅一侧的三十六鸳鸯馆，是当时园主人宴请宾客和听曲的场所，厅内陈设考究。晴天透过室内蓝色玻璃窗观看室外景色犹如一片雪景。三十六鸳鸯馆的水池呈曲尺形，其特点为台馆分峙，装饰华丽精美。回廊起伏，水波倒影，别有情趣。西部另一主要建筑"与谁同坐轩"乃为扇亭，扇面两侧实墙上开着两个扇形空窗，一个对着"倒影楼"，另一个对着三十六鸳鸯馆，后面的窗中又正好映入山上的笠亭，而笠亭的顶盖又恰好配成一个完整的扇子。"与谁同坐"取自苏东坡的词句"与谁同坐，明月清风我"。故一见匾额，就会想起苏东坡，并顿感到这里可欣赏水中之月，可受清风之爽。西部其他建筑还有留听阁、宜两亭、倒影楼、水廊等。

拙政园在有限的空间范围内，能够营造出自然山水的无限风光。这种园中园多空间的庭院组合以及空间的分割渗透、对比、衬托，空间的隐显结合、虚实相间、蜿蜒曲折、藏露掩映，空间的欲放先收、欲扬先抑等手法，其目的是突破空间的局限，以小见大，从而取得丰富的园林景观效果。

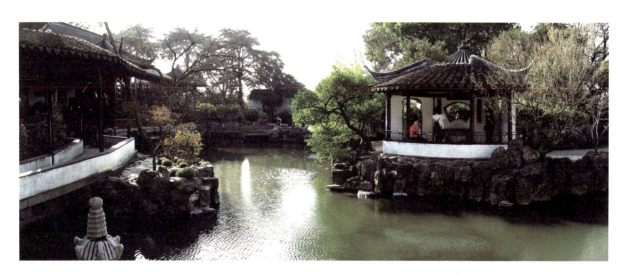

图2-35 苏州拙政园一

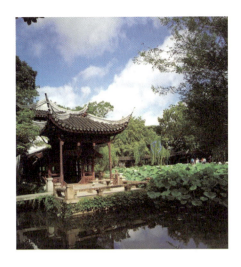
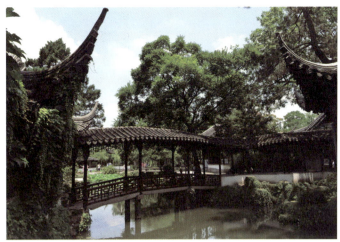

图 2-36 苏州拙政园二　　　　　图 2-37 苏州拙政园三

2. 岭南园林——清晖园

清晖园位于广东省佛山市顺德区大良镇清晖路，是始建于明代的岭南园林建筑，建筑面积 2.2 万平方米，与余荫山房、梁园、可园并称为"岭南四大园林"，如图 2-38～图 2-40 所示。

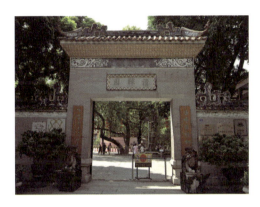
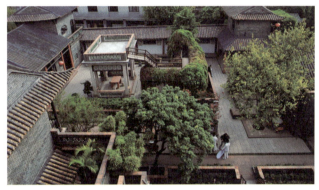

图 2-38 清晖园正门　　　　　图 2-39 清晖园鸟瞰图

清晖园构筑精巧，布局紧凑，建筑艺术价值高。建筑形式轻巧灵活，雅致朴素，庭园空间主次分明，结构清晰。利用碧水、绿树、古墙、漏窗、石山、小桥、曲廊等与亭台楼阁交互融合，集中国古代建筑、园林、雕刻等艺术于一身。

清晖园布局是大园包小园。清晖园的三大块大体为：由原正门进入的东南角区，中部的旧园区，西北部近年兴建的新园区。区域间虽有分隔，但却以游廊、甬道以及各式小门相互勾连，融为一体。以旧园区为例，其西部以方池为中心；中部偏北的船厅等是精华所在；南部的竹苑、小蓬瀛、笔生花馆等组成庭院，形成园中有园，即大园包小园的格局和韵味。

清晖园格局形成前疏后密、前低后高的独特布局，但疏而不空、密而不塞，建筑造型轻巧灵活，开敞通透。清晖园园林空间组合是通过各种小空间来衬托突出庭院中的水庭大空间，造园的重点围绕着水亭。

清晖园主要景点有船厅、碧溪草堂、澄漪亭、六角亭、惜阴书屋、竹苑、斗洞、狮山、八角池、笔生花馆、归寄庐、小蓬瀛、红蕖书屋、凤来峰、读云轩、沐英涧、留芬阁等。

在花木配置方面，园内花卉果木逾百种，除了岭南园林常用的果树，还栽种了苏杭园林特有的紫竹、枸骨、紫藤、五针松、金钱松、七瓜风、羽毛枫等，并从山东等地搜集了龙须枣、龙瓜槐等北京树种，其中银杏、沙柳、紫藤、龙眼、水松等古木树龄已百年有余。

中国经典建筑作品赏析三：民居建筑

1. 徽派建筑代表安徽宏村

徽派建筑又称徽州建筑，流行于安徽徽州及严州、金华、衢州等浙西地区。徽派建筑作为徽文化的重要组成部分，是中国民居建筑的典型代表。

图 2-40 清晖园局部

徽派建筑以砖、木、石为原料，以木构架为主体。梁架多用料硕大，且注重装饰，广泛运用砖雕、木雕、石雕工艺，表现出高超的装饰艺术水平。徽派建筑最初源于古徽州，是江南建筑的典型代表。历史上徽商在扬州、苏州等地经商，富甲一方，为徽派建筑发展提供了经济保障。徽派建筑坐北朝南，注重室内采光，以木梁承重，以砖砌、石砌、土砌护墙，以堂屋为中心，以雕梁画栋和装饰屋顶、檐口见长。

徽派建筑以奢华精致的宅园体现身份。徽派建筑讲究规格礼数，官商亦有别。除徽商巨贾之家外，小户人家的民居亦不乏雅致与讲究。徽派建筑集徽州山川风景之灵气，融中国风俗文化之精华，风格独特，结构严谨，雕镂精湛，不论是村镇规划构思，还是平面及空间处理，建筑雕刻艺术的综合运用都充分体现了鲜明的地方特色。尤以民居、祠堂和牌坊最为典型，被誉为徽州古建三绝，徽州建筑的祠堂、庙宇、府宅等大型建筑，沿袭《营造法式》官式作法，采用大屋顶脊吻，有正吻、蹲脊兽、垂脊吻、角戗兽、套兽等。

徽派建筑马头墙如图 2-41 所示。

安徽宏村是最具代表性的徽派建筑，宏村依山傍水，亭、台、楼、阁、塔、坊等建筑交相辉映，构成"小桥流水人家"的优美境界，如图 2-42、图 2-43 所示。宏村背靠古木参天的雷岗山，前邻风光旖旎的南湖，傍依碧水萦回的西溪河，整个村落设计成牛形，景色极为秀丽，有"中国画里的乡村"之称。宏村民居多为三间、四合的格局，砖木结构楼房，平面有呈口字、凹字、日字等几种类型。

图 2-41 徽派建筑马头墙

宏村建筑面积为 28 万平方米，明清建筑有 103 幢，民国时期建筑有 34 幢。宏村三面环山，坐北朝南，宏村的徽派建筑具有深厚的人文内涵，代表建筑有南湖书院、乐叙堂、承志堂等。

宏村平面采用"牛"形布局，雷岗山是"牛头"，村口的古树是"牛角"，村中由东而西井然有序、鳞次栉比的明清古建筑是"牛身"，村西溪水上四座桥是"牛腿"，月沼是"牛胃"，南湖是"牛肚"，水圳引西溪河入水口，经九曲十八弯（即"牛肠"）流经全村，最后注入南湖。充分发挥了其生产、生活、排水、消防和改善生态环境等功能，由于水系穿梭于整个村子，村中房屋布局又十分紧凑，宏村有着类似方格网的街巷系统，用花岗石铺地，穿过家家户户的人工水系形成独特的水街巷空间。在村落中心以半月形水塘"牛心"月沼为中心，

周边围以住宅和祠堂，内聚性很强。由水圳、月沼、南湖、水巷和民居"水园"组成的水系网络，构成水景整体空间特色，水的艺术特性在宏村明清民居建筑群中得到了发挥。

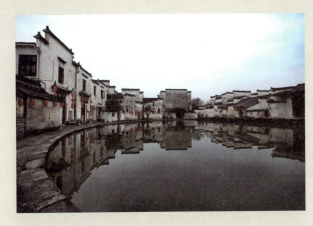

图 2-42 安徽宏村月沼湖

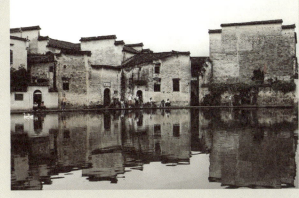

图 2-43 安徽宏村建筑

2. 福建客家土楼

福建客家土楼是客家人世代相袭、聚族而居、繁衍生息的居所。客家土楼是用夯土墙承重的大型群体楼房住宅，是客家民居的典型代表，主要有福建客家土楼和广东客家土楼，分布在闽西南的永定、南靖、华安、平和及粤东的大埔、蕉岭、饶平等地。福建客家土楼初建于宋元时期，成熟于明清时期。

客家土楼是客家先民传承和发扬中国传统文化的产物，是世世代代客家先民智慧的结晶。客家土楼源于客家，根在永定。规模宏大的客家土楼，是山区民居建筑类型中的"巨无霸"，被誉为"东方古城堡"，如图 2-44 所示。

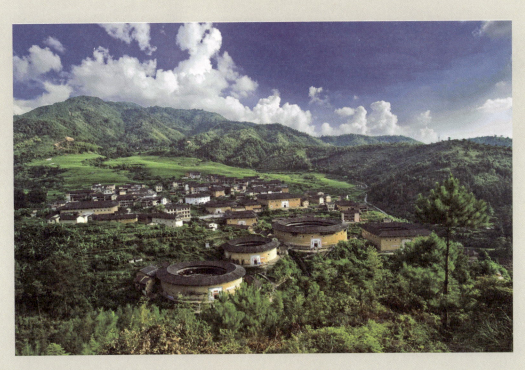

图 2-44 客家土楼建筑群

客家土楼中，尤以福建的承启楼、振成楼、福裕楼、馥馨楼、奎聚楼、环极楼、深远楼和广东大埔的花萼楼、蕉岭的石寨土楼、饶平的道韵楼等最为著名，如图2-45所示。

承启楼位于福建省龙岩市永定区高头乡高北村，距县城47千米，占地面积5376.17平方米。始建于明崇祯年间，承启楼按《易经》八卦进行布局，外环、二环、三环均分为8个卦。外环卦与卦之间的分界线最为明显，底层的内通廊以开有拱门的青砖墙相隔，造型精巧，古色古香，如图2-46和图2-47所示。

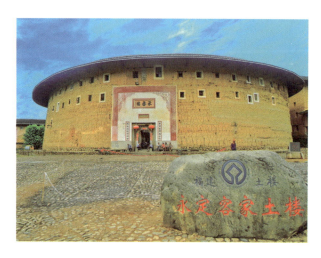

图 2-45　客家土楼承启楼

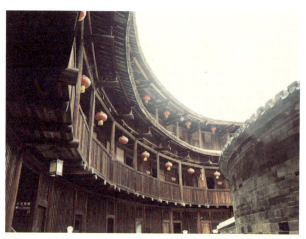

图 2-46　客家土楼承启楼内部图

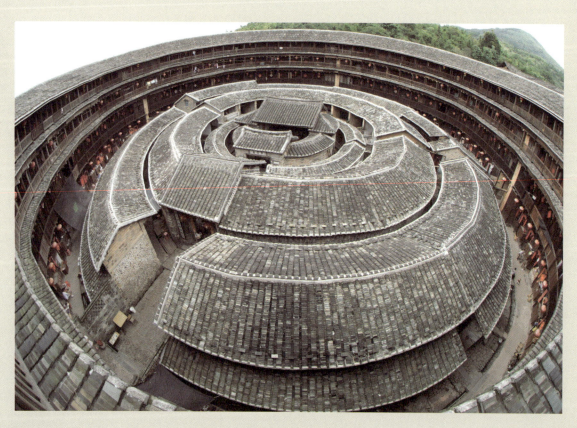

图 2-47　客家土楼承启楼全景图

中国经典建筑作品赏析四：佛教建筑

1. 敦煌莫高窟

莫高窟，俗称千佛洞，坐落在河西走廊西端的敦煌，如图2-48、图2-49所示。它始建于十六国的前秦时期，后历经北朝、隋、唐、五代、西夏、元等历代的兴建，形成巨大的规模，有洞窟735个，壁画4.5万平方米，泥质彩塑2415尊，是世界上现存规模最大、内容最丰富的佛教艺术圣地，为中国四大石窟之一。

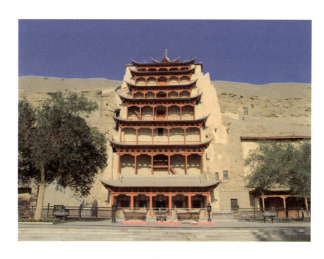

图 2-48 敦煌莫高窟外观

莫高窟现有洞窟中保存有绘画、彩塑的为492个，按石窟建筑和功用分为中心柱窟（支提窟）、殿堂窟（中央佛坛窟）、覆斗顶形窟、大像窟、涅槃窟、禅窟、僧房窟、廪窟、影窟和瘗窟等形制，还有一些佛塔。窟型最大者高40余米、宽30米，最小者高不足一尺。从早期石窟所保留下来的中心塔柱式这一外来形式的窟型，反映了古代建筑工匠在接受外来艺术的同时，加以消化、吸收，使它成为中国民族形式，其中不少是现存古建筑的杰作。在多个洞窟外存有较为完整的唐代、宋代木质结构窟檐，是不可多得的木结构古建筑实物资料，具有极高的美学价值。

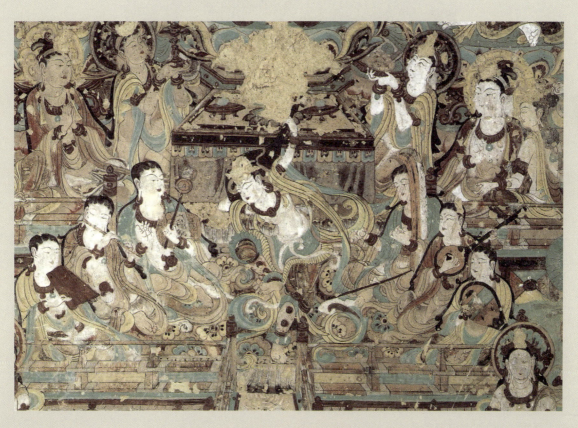

图 2-49 敦煌莫高窟壁画

2. 布达拉宫

布达拉宫坐落于中国西藏自治区的拉萨市区西北玛布日山上，是世界上海拔最高，集宫殿、城堡和寺院于一体的宏伟建筑，也是西藏最庞大、最完整的古代宫堡建筑群，如图2-50所示。布达拉宫依山垒砌，群楼重叠，是藏式古建筑的杰出代表，也是中华民族古建筑的经典之作。其主体建筑分为白宫和红宫两部分。主楼高117米，外观13层，内为9层。布达拉宫前有布达拉宫广场，是世界上海拔最高的城市广场。

布达拉宫主体建筑的东西两侧分别向下延伸，与高大的宫墙相接。宫墙高6米，底宽4.4米，顶宽2.8米，用夯土砌筑，外包砖石。墙的东、南、西侧各有一座三层的门楼，在东南和西北角还各有一座角楼。布达拉宫整体为石木结构，宫殿外墙厚2～5米，基础直接埋入岩层。墙身全部用花岗岩砌筑，高达数十米，每隔一段距离，中间灌注铁汁进行加固，提高了墙体抗震能力，坚固稳定。

屋顶和窗檐用木制结构，飞檐外挑，屋角翘起，铜瓦鎏金，用鎏金经幢、宝瓶、摩羯鱼和金翅乌做脊饰。闪亮的屋顶采用歇山式和攒尖式。屋檐下的墙面装饰有鎏金铜饰，形象都是佛教法器式八宝，有浓重的藏传佛教色彩。柱身和梁枋上布满了鲜艳的彩画和华丽的雕饰。内部廊道交错，殿堂杂陈，空间曲折莫测。

布达拉宫殿宇嵯峨，气势雄伟，坚实墩厚的花岗石墙体，松茸平展的白玛草墙顶，金碧辉煌的金顶，具有强烈装饰效果的巨大鎏金宝瓶、经幢和红幡，交相辉映，红、白、黄3种色彩的鲜明对比，分部合筑、层层套接的建筑形体，体现了藏族古建筑迷人的特色。

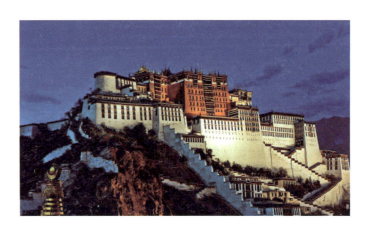

图2-50 布达拉宫外观

三、学习任务小结

通过本节的学习，同学们对中国经典建筑有了初步的认识，同时，赏析了部分具有代表性的中国经典建筑作品，提高了自身的艺术修养和美术审美情趣。中国的历史建筑博大精深，课后同学们要多关注和了解中国不同门类的建筑作品的艺术表现形式，理解作品的建造背景和文化内涵，深入挖掘作品的意义和价值，全面提高自己的艺术鉴赏能力。

四、课后作业

（1）收集10个中国经典建筑作品，并配上赏析文字，制作成PPT进行展示。
（2）撰写500字的中国民居建筑特色文章。

中国经典工艺美术作品赏析

教学目标

（1）专业能力：了解中国经典工艺美术产生和发展的时间脉络；区分中国经典工艺美术作品的类别；能理解中国各个历史时期经典工艺美术的特点和不同民族的审美特征；掌握中国经典工艺美术作品的造型、色彩、纹饰、材料和工艺的特点；客观地品评中国经典工艺美术作品。

（2）社会能力：掌握中国经典工艺美术作品的相关知识，热爱中华民族的璀璨文化。

（3）方法能力：培养信息和资料收集能力，作品分析与品评能力。

学习目标

（1）知识目标：掌握中国经典工艺美术作品的艺术特点。

（2）技能目标：通过学习能够解读中国经典工艺美术作品，从中国经典工艺美术作品中借鉴优秀的元素并应用到本专业的学习和工作中。

（3）素质目标：能够客观理性地认识中国经典工艺美术作品，培养良好的艺术品鉴赏意识和习惯，热爱中华传统文化。

教学建议

1. 教师活动

（1）教师课前收集相关电视节目、网络视频、博物馆网站、书籍、图片、模型和传说故事，提高学生对中国经典工艺美术作品欣赏的学习兴趣。同时使用现代教育技术，讲授学习要点，引导学生认识并欣赏中国经典工艺美术作品，从而提高学生的艺术修养与专业技能。

（2）将文化自信融入课堂之中，经典作品离不开时代背景与勤劳人民的智慧，通过对中国经典工艺美术作品的欣赏，把中华上下五千年璀璨的文化传播给学生，增强学生的文化自信与对中华传统文化的热爱。

（3）通过对经典作品的欣赏，传授给学生客观理性的欣赏方法，使其提高自身的艺术修养。

2. 学生活动

（1）让学生对感兴趣的经典工艺美术作品进行品评，分组进行讨论，训练学生的语言表达能力和沟通协调能力。

（2）构建有效促进学生自主学习、自我管理的教学模式和评价模式，突出以任务为导向的教学方法。

一、学习问题导入

工艺美术作品是精神文化与物质文化的综合体，是美学与生活的结合，是艺术和科学的结晶。生活中我们与工艺美术作品接触密切，它通过衣、食、住、行服务于人们的日常生活。工艺美术作品可以分成日用生活品和装饰欣赏品两大类。它不仅反映出具有时代感的审美价值观，又体现出社会生产与生活方式。

我国的工艺美术发展是历代勤劳的工匠、艺术家和文人的伟大创造和智慧结晶，工艺美术作品种类繁多，技艺精湛，这份宝贵的艺术遗产应该被继承和发扬。学习和了解中国经典工艺美术作品，可以增强我们的文化自信和爱国主义热情。正如文明世界的"丝绸之路"，东南海域的"陶瓷之路"，通过传统工艺美术品的贸易架起一座中国连接世界的经济、文化和友谊之桥。

另外，还要深刻感受我国历代工艺美术创造的伟大艺术成就，体会各时期的工艺美术作品的艺术特色和风格，了解古代工匠卓越的设计思想和创作方法，并从中得到启发和借鉴，从而为我们的艺术之路铺上一块牢固的基石。

二、学习任务讲解

中国传统的工艺美术就是以手工业方式创作的造型艺术品，其生产含有经济和文化两类特征，其作品具备物质和精神的双重属性。汉语里的"工艺美术"是20世纪初从日语借鉴而来的，这个词出现得虽然很晚，却涵盖了中国最早的艺术创造作品。按照材质，可以把工艺美术分成六个门类，包括陶瓷、金属、玉石、织物、漆器以及其他。"其他"这个门类涵盖了竹刻、玻璃、牙雕、犀牛角雕等，与前五个门类相比，作品数量较少。工艺美术的主体是日用品，其次才是欣赏品。但是在日用和欣赏之间，许多欣赏品也可以使用，只是欣赏品的材质往往更贵重，制作更考究。

1. 原始陶器

制陶是一种专门的技术，在黏土中加入水，调成泥浆，制成坯体，干燥后，再经过高温焙烧，就成了陶器。陶器的制作方法略有不同，小型器皿用手捏制，较大的器物则需将泥搓制成泥条，盘筑成器形。或者几部分相连后表里抹平，加以修整。

陶器表面的加工方法很多。压磨法用平滑的石子在陶坯上压磨，使之光滑，进而加以彩绘。压印法用特制的工具在陶坯上压制出绳纹或条纹，压印出的陶壁不仅坚实耐用，还能形成压纹装饰。另外，还有堆铁刻画等多种方法。

原始社会的陶器工艺按照胎体表面的颜色可以分为红陶、黑陶、灰陶和白陶。彩陶是附加彩绘的红陶，先绘制图案，再进行焙烧。中心在陕西与河南的仰韶文化、主要分布在甘肃中部与青海东北部的马家窑文化等制出的彩陶都享有盛誉。彩陶图案亮丽，许多图案都是在倾诉对自然现象或物种的崇拜，以寻求精神的慰藉。彩陶图案中许多几何形装饰是从写实的动物纹样逐步简化来的，如鱼、鸟等，这些纹样的来源都与原始人的生存息息相关。

仰韶文化的彩陶因发现于西安的半坡村而得名，在公元前4800—前4200年，半坡人的设计已经十分令人赞叹。如折线纹小口壶，其图案随着视线的高低而发生明显的变化，俯视、半俯视、平视，观赏到的装饰各不相同。这种设计方法就是当代仍备受推崇的立体设计。因为采用同样设计的彩陶也见于其他类型的文化中，所以我们可以认为原始人已经可以熟练地掌握这种设计形式了，如图2-51所示。

图 2-51 折线纹小口彩陶壶图案

人面鱼纹彩陶盆，如图 2-52 所示，为新石器时代前期陶器，高 16.5 厘米，口径 39.8 厘米，由细泥红陶制成，敞口卷唇，口沿处绘间断黑彩带，内壁以黑彩绘出两组对称人面鱼纹。马家窑文化把彩陶文化之美推向了极致。旋纹彩陶尖底双耳瓶是半坡类型最具代表性的器物之一，是一种汲水器皿，红陶材质，手工制作，器形为小直口、细颈、长圆腹、尖底，如图 2-53 所示。肩部或腹部有对称的双系，用以穿绳。器表有多绳纹，烧结程度较好，质地坚实，汲水时由于重力作用瓶口会自然向下，待水将满时，瓶身自动倒转，口部向上。

图 2-52 人面鱼纹彩陶盆

2. 唐三彩

唐三彩是唐代最具代表性的工艺美术品。唐三彩是一种低温烧制的铅釉陶器，它的特殊之处在于釉面颜色斑斓，釉中富含的铅不仅让釉面更加光亮，还降低了釉料的熔融温度，令其中呈色的金属元素浸润流动，形成釉彩淋漓酣畅的独特效果。之所以称它们为"三彩"，是因为绿色、黄色、褐色在釉面出现得最多。

在唐三彩繁荣的年代，中国和西方的交流非常频繁，这也在器物上展现得非常充分。与西方文明的联系在造型上体现得尤其明显，出现了胡人俑、黑人俑、西域骏马和双峰骆驼等。不少容器也用造型诉说着它们同西域艺术的亲缘，如胡瓶、把杯、脚杯、双耳扁壶、六叶形盘，甚至还有胡人形的尊瓶。唐三彩中的俑、马和骆驼特别引人注目，是唐代乃至古代工艺美术的精华。俑的品类繁多，文臣、武士、宦官、侍女、仆从、奴婢、商人、孩童无所不有，他们可立、可坐、可骑、可射、可牵马、可引驼、可奏乐、可歌舞，或恭谨、或天真、或端庄、或专注、或闲适，无不生动传神，鲜活地再现了盛唐时期的社会风情，如图 2-54 和图 2-55 所示。

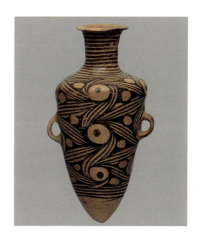

图 2-53 旋纹彩陶尖底双耳瓶

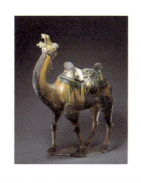

图 2-54 唐三彩双峰骆驼　图 2-55 唐三彩双龙耳瓶

3. 瓷器

瓷器是用瓷石或高岭土做胎，经1300℃左右的窑温烧成的，外表施有玻璃质釉或彩绘的器物。瓷器的前身是用黏土做胎的陶器，和陶器相比，瓷器所用的材料不同，烧造温度也更高。这两项改进使瓷器的胎体更加坚硬致密，吸水率极小，敲击时能发出清脆的声音。

中国的瓷器最早出现于东汉中晚期，在文明史上瓷器的出现具有重大的意义。瓷器物美价廉，逐渐成为人们主要使用的器皿类型。同时，经过历朝历代无数工匠的创作，其种类繁多，样式丰富，带给人无尽的艺术享受。

陶器的表面通常不施釉，而瓷器基本都要施釉。釉是附着在瓷器表面的玻璃质薄层，它不仅让器物表面光亮，大大提高了美感，而且基本阻断了吸水，让器物更加实用。隋唐之前，釉一般都是青釉，汉唐时期著名的越窑也一直以生产青釉瓷器为主。青釉的主要颜色是青绿色，但是因为釉料配置和烧造技术还不够成熟，早期的呈色常常偏灰、偏黄或偏褐。越窑青瓷莲花碗是五代

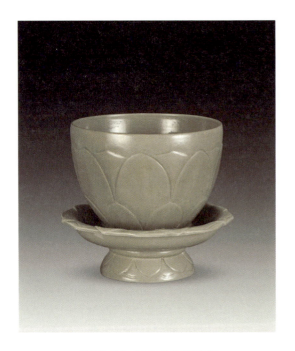

图 2-56 越窑青瓷莲花碗

吴越国钱氏秘色窑烧造，高 13.5 厘米，口径 13.8 厘米，如图 2-56 所示，此碗是一件越窑青瓷中的代表作，可称得上"秘色瓷"中的稀有作品，精美绝伦。

青瓷莲花碗由碗和盏托两部分组成。碗为直口深腹，外壁饰浮雕莲花三组，盏托的形状如豆，上部为翻口盘，刻画双钩仰莲两组，下部为向外撇的圈足，饰浮雕覆莲两组。该碗共由七组各种形态的莲花组成。瓷胎呈灰白色，胎质细腻致密，颗粒均匀纯净。正中镂有一小圆孔直通器底，孔边刻"项记"窑工（作者）二字，施青釉，釉层厚且通体一致，光洁如玉，如宁静的湖水一般，清澈碧绿。器形敦厚端庄，比例适度，线条流畅，丰腴华美，通体恰似一朵盛开的莲花，构思巧妙，浑然天成。

宋代是瓷器发展的一个高峰期，在宋代的名窑里，主要烧白瓷的定窑成名最早，不少作品被皇家使用。最先替代定瓷进贡的是汝窑瓷器，其造型优雅，釉面多为天青色，秀丽纯净。汝窑瓷器一般不加装饰，只是带有细巧的开片。其以粉碎后的玛瑙原料作为釉料，玛瑙质地如玉，入贡的汝瓷于是有了如玉的质感，如图 2-57 所示。

图 2-57 汝窑青瓷樽

天青釉三足洗是汝窑瓷器的代表作。宋代的汝窑瓷器流传至今的只有 70 余件，非常珍贵，名声极为显赫，而宋人还有"汝窑为魁"的说法，可见汝窑在瓷器中的地位。此件三足洗高 4 厘米，口径 18.6 厘米，足距 17 厘米，是宫廷陈设瓷器，如图 2-58 所示。敞口、直壁、平底、下承三个曲足，简洁雅致。通体施天青色釉，开细碎纹片，釉色柔和清澈，如玉般青翠华润。纯正的釉色与釉面特意制作的细碎纹片形成对比，使单一的青釉增添了节奏与韵律之美，显示了宋代追求理性的艺术风格。

此洗在清宫收藏时，深得乾隆帝喜爱，曾专门吟诗一首，命匠师镌刻于器之外底，诗曰："紫土陶成铁足三，寓言得一此中函。易辞本契退藏理，宋诏胡夸切事谈。"下署"乾隆戊戌（1778年）夏御题"，诗文与洗的型、釉融为一体，锦上添花。

定窑孩儿枕是中国文物中的九大镇国之宝之一，如图2-59所示。长30厘米，宽11.8厘米，这是一个枕头，但它的形象却是一个素面光洁的孩儿，孩儿的背用作枕面。孩儿伏卧在床榻上，两臂环抱垫起头部，右手持一绣球，两足交叉上跷，似乎在床上撒娇蹬腿。孩儿身穿长衣坎肩，长衣下部印着团花纹。床榻边压印花纹。枕身釉为牙黄色，底为素胎，有两个孔。这件孩儿枕塑制精美，人物形态活泼、悠然，是中国古代瓷器中的珍品。

图2-58 汝窑天青釉三足洗

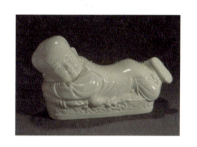

图2-59 定窑孩儿枕

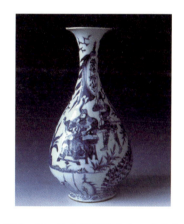

图2-60 元青花人物故事玉壶春瓶

中国青花瓷最早出现于9世纪，到了14世纪中叶，青花瓷发展迅速，逐渐成为中国瓷器的主流产品。青花瓷是以钴料在白色坯体上绘制图案，再罩上透明釉，然后入窑，在氧化环境中经过1300℃左右的高温烧成的器物。常见的色彩是白底蓝花，也有少量是蓝底白花。

元代是青花瓷发展的高峰期，当时官府的瓷器作坊设置在江西景德镇，当年这里属于浮梁县、浮梁州，所以官府瓷窑名为浮梁磁局。元代陶瓷的成就主要体现在景德镇，浮梁磁局的匠户对此贡献很大。明清时期，景德镇逐渐成为天下瓷都，其青花瓷的烧制工艺和器型也日臻完善。

元青花人物故事玉壶春瓶，造型优美，撇口，细长颈，圆腹且下垂，圈足，形体秀美，如图2-60所示。饰釉下青花，内口沿绘如意头，圈足为卷草纹，腹部主纹为人物故事。中间头戴凤尾高冠、身着甲袍的武将是蒙恬。后立武士双手握书有"蒙恬将军"的大旗。前一武士抓一跪着的俘虏，另一武士似作汇报，人物间点缀以怪石、篱笆、芭蕉、竹叶、花草等，画面繁而不乱。

进入明代，景德镇御器厂的彩绘瓷发展迅速。其中，斗彩和五彩的产量最高，艺术价值最大。斗彩又称逗彩，是中国传统制瓷工艺下的珍品，创烧于明朝宣德年间，明成化时期的斗彩最受推崇，是釉下彩（青花）与釉上彩相结合的一种装饰品种。斗彩是预先在高温1300℃下烧成的釉下青花瓷器上，用矿物颜料进行二次施彩，填补青花图案留下的空白和涂染青花轮廓线内的空间，然后再次入小窑经过低温800℃烘烤而成的。斗彩以其绚丽多彩的色调，沉稳老练的色彩，形成了一种符合明朝人审美情趣的装饰风格。

明成化斗彩鸡缸杯是斗彩瓷器中的艺术珍品，属于明代成化皇帝的御用酒杯，如图2-61所示。高3.4厘米，口径8.3厘米，足径4.3厘米，是在直径约8厘米的撇口卧足碗外壁上，先用青花细线淡描出纹饰的轮廓线，上釉入窑经1300℃左右的高温烧成胎体，再用红、绿、黄等色填满预留的青花纹饰中二次入窑低温焙烧。外壁以牡丹湖石和兰草湖石将画面分成两组：一组绘雄鸡昂首傲视，一雌鸡与一小鸡在啄食一蜈蚣，另有两只小鸡玩逐；另一组绘一雄鸡引颈啼鸣，一雌鸡与三小鸡啄食一蜈蚣，画面形象生动，情趣盎然。

4. 青铜器

青铜器在古时被称为"金"或"吉金",是红铜与其他化学元素锡、铅等的合金,其铜锈呈青绿色。中国最早出现的青铜器是小型工具或饰物。夏代始有青铜容器和兵器。商中期,青铜器品种已很丰富,并出现了铭文和精细的花纹。商晚期至西周早期,是青铜器发展的鼎盛时期,器型多种多样,浑厚凝重,铭文逐渐加长,花纹繁缛富丽。随后,青铜器胎体开始变薄,纹饰逐渐简化。中国青铜器制作精美,在世界青铜器中享有极高的声誉。青铜器具的类别有礼器、乐器、兵器、工具和车马具等。

图 2-61 明成化斗彩鸡缸杯

青铜簋是已知最早的西周青铜器,是古代用于盛放煮熟饭食的器皿,也用作礼器,圆口,双耳,如图 2-62 所示。青铜簋是中国青铜器的代表作之一,其铭文共 33 个字,记录了周武王讨伐商纣王以后第八天的赏赐事件,这种大方座大耳的簋风行于西周时期。

毛公鼎是西周晚期的青铜器,因作器者毛公而得名,清道光二十三年(1843 年)出土于陕西岐山,现藏于中国台北故宫博物院,是台北故宫博物院的"镇院三宝"之一,如图 2-63 所示。其高 53.8 厘米,腹深 27.2 厘米,口径 47 厘米,重 34.7 千克。口饰重环纹一道,敞口,双立耳,三蹄足。毛公鼎铭文长度接近五百字,在所见青铜器铭文中为最长。铭文的内容可分成七段,是说周宣王即位之初,亟思振兴朝政,乃请叔父毛公为其治理国家内外的大小政务,并饬勤公无私,最后颁赠厚赐,毛公因而铸鼎传示子孙永宝。

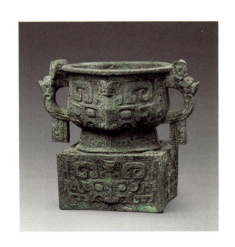

图 2-62 青铜簋

西汉长信宫灯是中国汉代青铜器,1968 年于河北省满城县中山靖王刘胜妻窦绾墓中出土,如图 2-64 所示。长信宫灯灯体通体鎏金,显得灿烂而华丽。铜器上的鎏金工艺在战国时期已出现,铜器经过鎏金处理后,表面华丽,而且经过鎏金后对于铜器的保护也起着重要作用。长信宫灯主体为双手执灯跪坐的宫女,神态恬静优雅。灯体通高 48 厘米,重 15.85 千克。长信宫灯设计十分巧妙,宫女一手执灯,另一手袖似在挡风,实为虹管,用以吸收油烟,既防止了空气污染,又有审美价值。长信宫灯因曾放置于窦太后(刘胜祖母)的长信宫内而得名。长信宫灯一改以往青铜器皿的厚重,整个造型及装饰风格都显得舒展自如、轻巧华丽,是一件既实用、又美观的

图 2-63 毛公鼎

灯具珍品。宫女铜像体内中空,其中空的右臂与衣袖形成铜灯灯罩,可以自由开合,燃烧产生的灰尘可以通过宫女的右臂沉积于宫女体内,不会大量飘散到周围环境中,其环保设计理念体现了中国古代人民的智慧,长信宫灯被誉为"中华第一灯"。长信宫灯一直被认为是中国工艺美术品中的巅峰之作和民族工艺的重要代表而广受赞誉。这不仅在于其独一无二、稀有珍贵,更在于其精美绝伦的制作工艺和巧妙独特的艺术构思。

秦铜车马是秦朝青铜器,1980 年于陕西省西安市临潼区秦陵封土西侧出土,如图 2-65 所示。秦铜车马一组两乘,因年代久远,两乘车出土时破碎成 3000 多片,经过近 8 年精心修复,1989 年陈列展出。两乘铜车马一为"立车",一为"安车",均为古代单辕双轮车,并按秦代真人车马 1/2 比例制作。铜车马整体用青铜铸造,使用金银饰件重量超 14 千克,由 3500 余个零部件用铸造、镶嵌、焊接、子母扣连接、活铰连接等多种工艺组装而成。

秦铜车马结构复杂，细节表现清晰、逼真，冶金铸造技术高超，采用多样的工艺手法。车中的零部件制作难度极大，工艺精湛，造型准确、写实，人、马生动、传神。驾具、马饰完整，系驾关系清楚，彩绘纹饰精美，与浮雕结合，表现出了马车不同部位原本的材质、构造和面貌。在青铜器上彩绘这一艺术表现手法是秦代的创举，它突破了殷周时代在青铜器上铸纹和春秋战国时期金银错纹饰的局限，使青铜器上的纹样更加绚丽多彩。

图 2-64　西汉长信宫灯

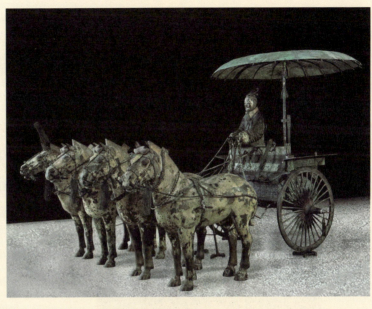
图 2-65　秦铜车马

马踏飞燕为东汉青铜器，奔马身高 34.5 厘米，身长 45 厘米，宽 13 厘米，重 7.15 千克，如图 2-66 所示。马昂首嘶鸣，躯干壮实而四肢修长，腿蹄轻捷，三足腾空、飞驰向前，表现了骏马凌空飞腾、奔跑疾速的雄姿。

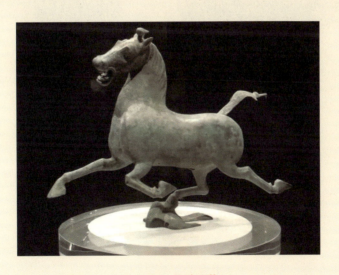
图 2-66　马踏飞燕

5. 玉雕

玉雕是中国最古老的雕刻品种之一，玉石经加工雕琢成为精美的工艺品，称为玉雕。工匠在制作过程中，根据不同玉料的天然颜色和自然形状，经过精心设计、反复琢磨，才能把玉石雕制成精美的工艺品。玉雕的品种很多，主要有人物、器具、鸟兽、花卉等，也有别针、戒指、印章、饰物等小件作品。

新石器时代大玉龙是该时期的玉雕代表作,其周长60厘米,直径为2.2～2.4厘米,玉料为淡绿色老岫岩玉。龙体较粗大,卷曲,呈倒"C"形,长吻微翘起,有圆鼻孔,双目呈橄榄形凸起,头顶至颈背有长鬣后披,末端翘起,额及颚下有阴刻棱形网纹。龙躯扁圆,背部有一钻孔,可系绳穿挂。其造型夸张、奇特,兼具写实与抽象手法,结构虽简洁,却充满着生命力,质朴而粗犷,可能是某部族的图腾。如图2-67所示。

翡翠白菜是中国台北故宫博物院的镇馆之宝,原是北京故宫紫禁城永和宫的陈设器,永和宫为清末瑾妃所居之宫殿,翡翠白菜为其嫁妆。这件与真实白菜相似度极高的玉雕作品由翠玉雕琢而成,洁白的菜身与翠绿的叶子,让人感觉十分熟悉而亲切。白菜寓意清白,象征新娘的纯洁,昆虫则象征多产,祈愿新妇多子多福。自然色泽、人为形制、象征意念,三者搭配和谐,使翡翠白菜成为玉雕艺术中的珍品。如图2-68所示。

图 2-67 玉龙

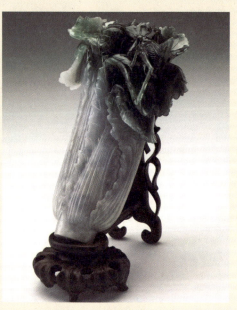
图 2-68 翡翠白菜

6. 丝绸

丝绸是丝织品的统称,泛指以桑蚕丝织造的各类纺织品,包括绢、纱、罗、绫、锦、缎等许多品种。丝绸一般都有装饰,其装饰图案丰富,蕴含寓意。丝绸采用的技法主要是织纹、印花、刺绣和彩绘。在中国古代的手工艺里,丝绸的地位较高,从经济的角度看,在男耕女织的社会,丝绸是从业人口最多、产值最高的手工制品,直接关系国民生计,并且在很长一段时间里,丝绸还充当了实物货币的角色。

西汉直裾素纱禅衣,衣长128厘米,通袖长195厘米,袖口宽29厘米,腰宽48厘米,下摆宽49厘米,共用料约2.6平方米。整件素纱禅衣分量仅49克,不足1两。除去袖口和领口部分,其余重25克左右。此件素纱禅衣为交领、右衽、直裾,类似汉时流行的上下衣裳相连的深衣,而袖口较宽。除衣领和袖口边缘用织锦做装饰外,整件衣服以素纱为面料,没有衬里,没有颜色,故出土遣册称之为素纱禅衣。它由精缫的蚕丝织造,丝缕极细,轻盈精湛,薄如蝉翼。其高超的制作技艺代表了西汉初期养蚕、缫丝、织造工艺的最高水平。如图2-69所示。

7. 漆器

漆器就是用大漆涂饰的器物。大漆是经过加工的漆树树脂，有耐潮、耐高温、耐腐蚀等特殊功能，又可以配制出不同色漆，光彩照人。在中国，从新石器时代起就认识了漆的性能并用以制器。历经商周直至明清，中国的漆器工艺不断发展，达到了相当高的水平。中国的戗金、描金等工艺品，对日本等国都有深远影响。漆器是中国古代在化学工艺及工艺美术方面的重要发明。漆器的胎质以木为主，少量的金属器、陶瓷器也会用大漆装饰。到了20世纪，随着科技的进步，又出现了化学漆、合成树脂漆等。如图2-70和图2-71所示。

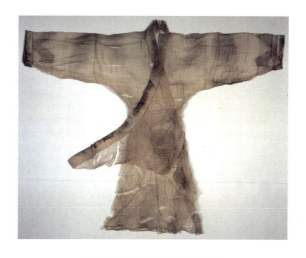

图2-69 西汉直裾素纱禅衣

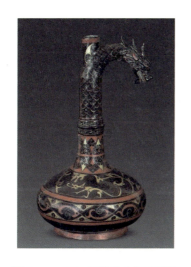

图2-70 西汉铜胎龙头长颈漆瓶

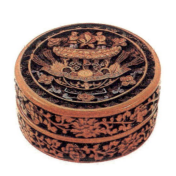

图2-71 清代万寿无疆漆盒

8. 其他中国传统工艺美术品

象牙雕刻是指以象牙为材料的雕刻工艺品，是一门古老的中国传统民间工艺美术。象牙雕刻手法多样，其中以圆雕、浮雕和镂雕最为常见。圆雕一般采用整段象牙为雕料，雕刻成立体的造型。这种表现手法要求雕刻者有娴熟的技艺和丰富的想象力及创造力。一些桌案摆件和人物类雕像常采用这种表现手法。浮雕是在平板材上表现立体层次的雕刻方式，在造型上有明显的前后层次关系和半立体效果。浮雕是一种应用范围较广的造型形式，有浅浮雕与高浮雕之分。镂雕一般要运用透雕技法才可实现，镂雕的技法宋代已有，适用于象牙球的雕刻，象牙球古称"鬼工球"，乾隆时期象牙球已发展到镂雕十三层了。镂雕工艺极其复杂，需要艺人有着高超的技术与素质才能完成。如图2-72和图2-73所示。

紫砂壶是中国特有的手工制造陶土工艺品，其制作始于明朝正德年间，制作原料为紫砂泥，原产地在江苏宜兴丁蜀镇。紫砂壶主要用于泡茶，符合中国文人的"茶禅一味"文化，这也为紫砂壶增添了高贵不俗的雅韵。紫砂壶以宜兴紫砂壶最为出名，宜兴紫砂壶泡茶既不夺茶真香，又无熟汤气，能较长时间保持茶叶的色、香、味。紫砂壶具还因其造型古朴别致、气质特佳，经茶水泡、手摩挲，会变为古玉色而备受人们青睐。如图2-74和图2-75所示。

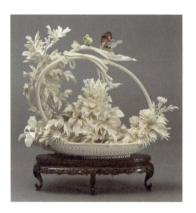

图 2-72 象牙圆雕作品

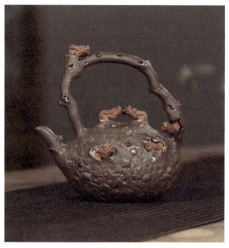

图 2-74 紫砂壶一

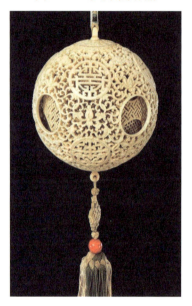

图 2-73 象牙镂雕福寿宝相花套球

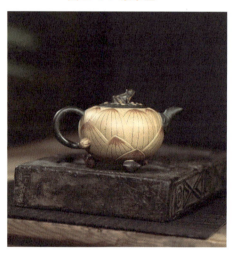

图 2-75 紫砂壶二

三、学习任务小结

通过本节的学习，同学们已经初步了解了中国经典工艺美术作品的分类与时代特征，还深入了解了不同种类工艺美术作品的工艺流程、装饰方法与美学价值。将这些专业知识融入今后的专业学习中，可以给专业学习提供参考和借鉴。课后，同学们要多收集和整理中国经典工艺美术作品资料，了解其历史文化背景和美学价值，提升自己的艺术鉴赏能力。

四、课后作业

（1）收集 20 幅中国传统经典陶瓷作品，制作成展示 PPT。
（2）收集 20 幅中国传统经典玉雕作品，制作成展示 PPT。

中国经典民间艺术作品赏析

教学目标

（1）专业能力：了解中国民间艺术的典型特征；理解各个地区民间艺术的特点和审美特征；掌握中国民间艺术作品的造型、色彩、纹饰、材料和工艺的特点；客观地品评中国经典民间艺术作品。

（2）社会能力：掌握中国经典民间艺术的相关知识，并能运用在相关的专业领域为广大艺术爱好者提供参考价值，同时培养学生热爱中华民族璀璨文化的情感。

（3）方法能力：培养信息和资料收集能力，作品分析与品评能力。

学习目标

（1）知识目标：掌握中国经典民间艺术的特点和典型特征，能够赏析中国民间艺术。

（2）技能目标：通过学习能够理解中国经典民间艺术作品的艺术价值和技艺传承，并从中国经典民间艺术作品中借鉴优秀的元素应用到本专业的学习和工作中。

（3）素质目标：能够客观理性地认识中国经典民间艺术作品的美学价值，培养良好的艺术品鉴赏意识和习惯，提高对中华传统文化的热爱。

教学建议

1. 教师活动

（1）教师课前收集相关电视节目、网络视频、博物馆网站、书籍、图片、模型和传说故事，提高学生对中国经典民间艺术作品欣赏的兴趣。同时使用现代教育技术，讲授学习要点，指导学生认识中国经典民间艺术作品并对相关作品进行赏析，提高学生的艺术修养与专业技能。

（2）将文化自信融入课堂，经典作品离不开时代背景与勤劳人民的智慧，通过对中国经典民间艺术作品的赏析，把中华优秀、璀璨的民族文化传播给学生，增强学生的文化自信与对中华传统文化的热爱。

（3）通过对中国经典民间艺术作品的赏析，给学生传授客观理性的鉴赏方法，提高自身的艺术修养。

2. 学生活动

（1）学生对中国经典民间艺术作品进行品评，并分组进行讨论和讲解，训练学生的语言表达能力和沟通协调能力。

（2）构建有效促进学生自主学习、自我管理的教学模式和评价模式，突出以任务为导向的教学方法。

一、学习问题导入

中国民间艺术是中国广大劳动人民根据自身生活需要而创造，经过集体传承和历史积累而不断发展的民间艺术形式。民间艺术是我国民族文化中重要的组成部分，在世界艺术宝库中有着耀眼的光芒。它带有浓郁的乡土气息，具备质朴的审美效果，具有强大的生命力和深厚的历史文化底蕴，是人民生产生活中最纯粹的艺术形式。如图 2-76 ~ 图 2-78 所示。

图 2-76 葫芦烙画

图 2-77 皮影

图 2-78 民间剪纸

二、学习任务讲解

1. 中国民间艺术的分类

中国作为世界古老的文明发祥地之一,近五千年的农耕文明延绵不断,积淀了丰富深厚的多民族、多样性的民间艺术传统。民间艺术的分类方法是多元的,因为民间生活本身就是开放的形态。学者张道一教授从民间美术与生活的关系出发,将民间艺术分为八大类型,即衣饰器用、环境装点、节令风物、人生礼仪、抒情装点、儿童玩具、文体用品、劳动工具。

2. 中国民间艺术的特征

(1)民俗学特征。

中国民间艺术在千百年形成与发展过程中,受到所在地域、气候、地理等自然条件和政治、经济、文化等人文因素的深刻影响,从而具有各自独特的地域性特征。中国民间艺术是鲜活的传统文化,是生产者的艺术。它不仅是乡土艺术,更是真正的大众艺术,这是它与其他艺术门类相区别的最为显著的特征。中国民间艺术作品与群众生活密切相关,是群众为满足自己的物质、文化、精神等方面的直接需要而创造的。民间艺术创造美的同时也创造欢乐,劳动者在创造美的过程中直接或间接得到了社会文化传统的启蒙与教化,他们获得了创造过程的愉快及创造成功后的喜悦。中国民间艺术多半通过家族或者师徒代代相传,具有历史的延续性。

(2)审美特征。

中国民间艺术的审美特征的核心价值是以人的切实需要为目的,从民间文化观念衍生出来的,具有使用主义色彩的艺术形式。这种文化观念从不同的层面上以不同的形态表达了对于幸福、吉祥生活的诉求。例如年年有余的物质富足,寿比南山的生命长度,连生贵子的养老保障,封侯挂印的出人头地。

中国民间艺术题材内容丰富,包括植物、动物、人物和其他抽象符号等。题材来源包括神化故事、宗教崇拜、民间传说、历史典故、戏曲文学和日常生活场景等各个方面。生活在基层的群众,没有文人的敏感和多虑,对于幸福的追求简单而直率。民间审美心理认为幸福就是十全十美,所以中国民间艺术的图样、图案追求饱满,造型求大、求全,图形数量也要成双成对,忌讳残缺不全,避免形单影只。图2-79所示为一幅双鱼夺珠剪纸作品,"双鱼"是吉庆的象征,"珠"是"财宝"的象征,浪花寓意多多益善。此图寓意生意兴隆,财源广进。图2-80所示为福字剪纸作品。

图2-79 双鱼夺珠剪纸

图2-80 福字剪纸

中国民间艺术造型方式独特，有平面、立体和综合三种，具体方式上不受时间、空间、透视、常识等限制，随心所欲，信手拈来，生动传神。

中国民间艺术色彩艳丽、夸张，个性张扬。红火艳丽是民间艺术设色的突出理念，重视色彩的象征意义和文化习惯，同时讲究色彩的视觉美感和表现力，具有较强的观念性。对于红色的偏爱具象化了幸福人生的图景，寓意红红火火的日子。民间艺术也非常重视色彩的搭配，创造出大红大绿的美感，还有民间口诀相流传——"大红大绿不算好，黄色托色少不了"，"紫是骨头绿是筋，配上红黄色更新"。民间艺术不仅推崇红色，而且还有色彩丰富性的追求，如图2-81所示。

图2-81 农民画的色彩搭配

中国民间艺术的工艺巧夺天工，民间艺术的创作者善于因时、因地制宜，利用简单的工具，将朴实无华的材料打造成别具一格的艺术品。稻草、柳条、树根、土纸、棉麻、泥土、砖头等普通材料也被赋予蓬勃的艺术生命力，如图2-82所示。

3. 中国经典民间艺术作品赏析

（1）剪纸。

在我国剪纸可以说是最普及的民间艺术。因为它是在细薄、柔韧的纸平面上进行雕、镂、刻、剔、剪，所以也叫做"刻纸"。由于其所使用的工具、材料简单普遍，故成为中国民间艺术中最为普及和常见的艺术品类。

图2-82 民间艺术家库淑兰作品

剪纸的历史从东汉蔡伦改进造纸术开始就已经有了雏形，到了唐代剪纸已有较为广泛的用途，多与风俗有着直接关系。宋代造纸业的成熟，更为剪纸的普及提供了条件，当时有流行的礼花，贴于窗上的窗花，以及用于灯彩、茶盏的装饰等。明清时期剪纸艺术走向成熟，并达到鼎盛。剪纸在当时作为女红的必修技巧，也就成了女孩子从小就要学习的工艺。这一时期还出现了构思完整的剪纸精品，被文人关注，并为此题词咏诗，以尽雅趣。剪纸的种类包括窗花、绣花样稿、喜花、墙花、礼花、门签、灯花等。剪纸的题材内容非常丰富，最多的是喜庆吉祥的纹样，如祈福生活富裕、后代昌隆、人寿年丰和趋吉辟邪等，戏剧人物、历史传说、花鸟鱼虫、山水风景、现实生活和吉祥图案都是剪纸的表现内容，通过借喻、比拟、双关、象征等表现手法，构成"一句吉语一图案"的艺术形式，富有独特的格调和强烈的民族色彩，如图2-83所示。

图2-83 民间剪纸作品

对猴团花剪纸，内圈多用几何纹样组成美丽的花纹图案。内外圈之间，十六只猴子分成八对，围成圆圈，每对猴子向背而立，又回过头来相对而视，一只前爪相携，另一只前爪攀着旁边的树枝。那张嘴呼叫、回首、顾盼，似乎嬉戏于林间之中，玩得不亦乐乎，极其生动，如图2-84所示。

图 2-84 对猴团花剪纸

（2）年画。

年画，又称木板年画，是一种运用木板彩色套印在纸上的画种。它是我国民间过年时张贴的一种民间绘画作品，用以除旧岁、迎新春，以满足纳福迎祥、万象更新的民俗需要，同时营造节日的喜庆欢乐气氛。

年画的题材内容丰富，主要有六神"天、地、灶、仓、财神及弼马温"图像，用于敬神活动以祈来年幸福安康。如祝福祈祥的图《吉庆有余》《刘海戏金蟾》；镇妖辟邪图《门神》《钟馗》；反映世俗风情、教人勤劳善良的图《二十四孝》《男十忙》《女十忙》《渔家乐》等。

年画表现的是民间百姓在岁末对新一年生活的希望，内容从最初单一的驱鬼除邪到祝福纳祥、喜庆吉祥，不仅题材丰富，而且取材广泛。按照内容大体可以分为神化人物、民间传说、戏文故事、吉祥图符、娃娃美人和风俗时事等。

中国最具代表性的年画大多出自四大年画产地，即山东杨家埠、天津杨柳青、河南朱仙镇、江苏桃花坞，如图2-85和图2-86所示。

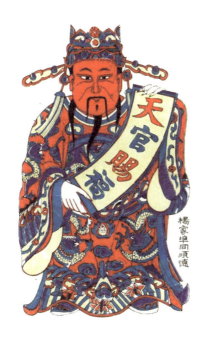

图 2-85 杨家埠年画《天官赐福》

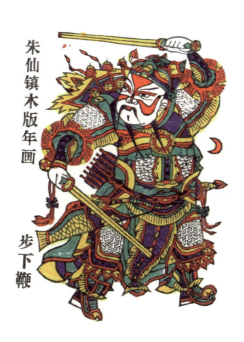

图 2-86 河南朱仙镇年画《武将》

（3）民间玩具。

玩具产生于先民游戏、生产劳动、宗教巫术及民俗活动过程中，俗称"耍货"。中国民间玩具源远流长，分布地域广阔，花色品种繁多，制作材料庞杂，功能多样。它既是中国民间游艺文化的物化形态，也是中国民间艺术的重要门类，在社会生活中发挥着独特的作用。天然质朴的民间玩具常常是就地取材，生活中常见的泥土、草木、石头、布、皮等材料都可以成为创作玩具的材料。民间玩具顺应材料特性，经过独具匠心的设计，具有浓厚的民族色彩，如图 2-87～图 2-89 所示。

图 2-87 糖画　　　　　　　图 2-88 布老虎　　　　　　　图 2-89 泥娃娃

风筝古名"鹞子"，也叫做"纸鸢"。放风筝是一项大人小孩都喜爱的民间传统活动，在我国有着悠久的历史。民间艺人以细竹、木材等材料为骨架，以皮纸、宣纸、绵纸、绢等材料裱糊，扎成各色风筝样式并配上彩绘，让风筝栩栩如生，如图 2-90 和图 2-91 所示。

图 2-90 天津风筝《福寿燕》　　　　图 2-91 潍坊风筝

面人也称面塑、年模、面花，是一种制作简单但艺术性很高的中国民间工艺品。中国的面塑艺术早在汉代就已有文字记载。它以面粉、糯米粉为主要原料，再加上石蜡、蜂蜜等成分，经过防裂防霉的处理，制成柔软的各色面团。捏面艺人根据所需随手取材，在手中几经捏、搓、揉、掀，用小竹刀灵巧地点、切、刻、划、塑成身、手、头、面，披上发饰和衣裳，顷刻之间，栩栩如生的艺术形象便脱手而成。如图 2-92 所示。

图 2-92 面人

(4) 戏曲艺术中的民间艺术。

与戏曲艺术相关联的民间美术包括皮影、脸谱、木偶、面具等，它们都形象生动地反映了中国民众对戏曲文化的接受与热爱。皮影戏，旧称"影子戏"或"灯影戏"，是一种用灯光照射兽皮或纸板做成的人物剪影，并配以表演和解说的民间艺术形式。表演时，艺人们在白色幕布后面，一边操纵戏曲人物，一边用当地流行的曲调唱述故事，同时配以打击乐器和弦乐，带有浓厚的乡土气息。这种拙朴的传统民间艺术形式很受人们的欢迎。脸谱是中国戏曲与民间舞蹈表演中，为了表现人物身份及性格特点，对颜面所做的程式化彩绘，是类型化、性格化的化妆术。如图 2-93 和图 2-94 所示。

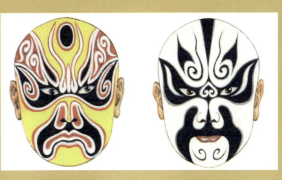

图 2-93 唐山皮影

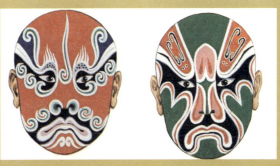

图 2-94 京剧脸谱

（5）刺绣。

刺绣这一民间传统手工艺在中国有悠久的历史，古称"黹""钴黹"，又称"针绣""扎花"，俗称"绣花"，因多为妇女所做，还称为"女红"。据《尚书》载，在古代帝王服袍即为刺绣和手绘而成。汉以后刺绣技艺和水平大有提高，绣法多样。唐宋以后还用于绣作书画。在民间，刺绣运用也很广泛，人们的衣饰、烟袋、荷包、香包、枕套、铺盖、靠垫、鞋帽、屏风、壁挂等，都用刺绣工艺，在寺庙佛堂的神佛绣像、帷幔、宝盖光幡以及戏装等也多运用。刺绣针法传统有稀针、手针、侧针、拉绣，近代人们更是创造出滚针、游针、扇形针、网绣、锁丝、刮绒、戳纱、纳棉、铺绒等。中国刺绣艺术最具代表性的是被称为四大名绣的苏绣、粤绣、湘绣和蜀绣。如图2-95和图2-96所示。

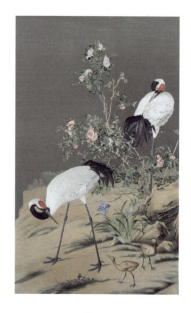

图2-95 苏绣作品《鹤》

图2-96 湘绣作品

三、学习任务小结

通过本次课程的学习，同学们初步了解了中国经典民间艺术作品的分类与艺术特征，并深入了解了剪纸、年画、玩具、刺绣等民间艺术门类的创作手法和审美价值。课后，同学们还要更加深入地了解这些民间艺术的历史背景、文化内涵和艺术表现特征，并将这些知识融入专业学习，为专业学习提供参考和借鉴。

四、课后作业

考察本地最具特色的经典民间艺术，如粤绣、石湾陶艺等，并进行调查研究、收集资料，写一份800字的调查报告。

项目三
外国美术作品赏析

学习任务一　外国经典绘画作品赏析
学习任务二　外国经典建筑与雕塑作品赏析

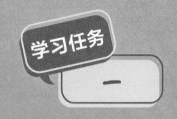

外国经典绘画作品赏析

教学目标

（1）专业能力：具备外国经典绘画作品的认知、赏析能力。

（2）社会能力：提高综合人文素养，拓宽审美视野，提高审美能力。

（3）方法能力：培养信息和资料收集能力，案例分析、总结、概括能力。

学习目标

（1）知识目标：掌握外国经典绘画作品的历史背景、绘画技巧（构图、色彩）及其在艺术史中的地位和价值。

（2）技能目标：能够从外国经典绘画作品中总结美学规律，提高艺术鉴赏能力。

（3）素质目标：能够具备对鉴赏外国经典绘画作品的能力，具备团队协作能力和一定的语言表达能力，提升个人审美水平。

教学建议

1. 教师活动

（1）教师通过对前期收集的外国经典绘画作品的赏析与展示，提高学生的艺术鉴赏能力和审美能力。同时，运用 PPT 课件、教学视频等多种教学手段，指导学生进行鉴赏分析。

（2）将行动导向法融入课堂教学，在引导学生的同时，促进学生的团队协作能力，提高信息整合能力，以及从各个渠道获取相关信息的能力。

（3）教师通过对外国经典绘画作品的展示，训练学生的鉴赏、分析和评价能力。

2. 学生活动

（1）收集外国经典绘画作品进行分析和评价，并分组进行现场展示和讲解，提高语言表达能力、沟通协调能力和艺术鉴赏能力。

（2）形成学生自主学习、团队协作、整合资源的教学模式和评价模式，学以致用，将学生自主学习转化为课程学习的重点。

一、学习问题导入

首先，同学们请看这张图片，这是一幅是在世界艺术领域知名度极高的名画——《蒙娜丽莎》，如图 3-1 所示，它的作者是文艺复兴"美术三杰"之一达·芬奇。能否说出你对它的感受？这幅名作对你的影响是什么？达·芬奇创作此画背后的故事你知道吗？带着这些疑问，我们一起来学习外国经典绘画鉴赏的知识。

二、学习任务讲解

1. 意大利文艺复兴时期的经典绘画

意大利文艺复兴是 14 世纪开始兴起的一场古典文化复兴活动，在 15 至 16 世纪达到高潮并影响了整个欧洲大陆。当时的人们认为，文艺在古希腊、古罗马时代曾高度繁荣，但在中世纪"黑暗时代"却衰败湮没，直到 14 世纪后期才获得"再生"与"复兴"，称为"文艺复兴"。"文艺复兴"以人文主义、个性自由、崇尚自然、反对宗教的桎梏，促使欧洲大陆思想的解放。

文艺复兴期间，绘画艺术、雕刻艺术等方面臻于成熟，因此，诞生了举世瞩目的"美术三杰"，他们分别是达·芬奇、米开朗琪罗和拉斐尔。其中，《蒙娜丽莎》是达·芬奇创作的人物肖像油画，是其最为著名的代表画作，现收藏于法国卢浮宫博物馆。

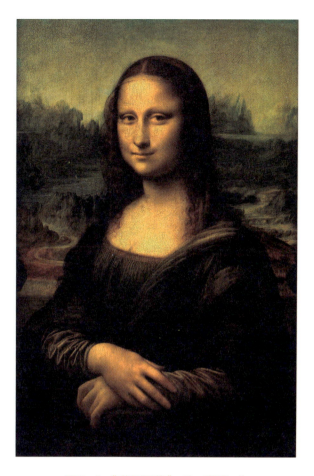

图 3-1 《蒙娜丽莎》 达·芬奇 作

达·芬奇在《蒙娜丽莎》的绘画中，成功地运用了"渐隐法"的绘画技法。蒙娜丽莎人物形象与背景的界限不太明晰，人物轮廓也融入背景之中。尤其是在该人物形象的眼角和嘴角处，作者着意使用了"渐隐法"绘画技法，让眼角和嘴角渐渐融入柔和的阴影之中，从而造成了含蓄的艺术效果，极大地丰富了人物形象的气质和内涵。在构图上，达·芬奇为了加强人物的典型特征，打破了传统的构图方式，该画完全消除了中世纪绘画中人物的呆滞、僵硬表情，表现出一股鲜活的灵气，让人物形象栩栩如生。

《最后的晚餐》是达·芬奇创作的另外一幅经典名画。作品以《圣经》中耶稣跟十二门徒共进最后一次晚餐为题材。画面中每位人物的表情背后都蕴藏着不同的含义，惊恐、愤怒、怀疑、表白等神态，以及手势、眼神和行为，都刻画得精细入微，惟妙惟肖，是所有以此题材创作的作品中最著名的一幅。达·芬奇采用了平行透视法，运用了最为传统的一字形排开的构图惯例，让中心焦点集中于耶稣明亮的额头。作品运用了高超的明暗技法，达·芬奇被认为是明暗对比法之父，大规模地把明暗用作构图因素。

《最后的晚餐》不仅标志着达·芬奇艺术成就的最高峰，也标志着文艺复兴艺术创造的成熟与伟大。这幅作品达到了油画表现的正确性和对事物观察的精确性，使人能真切感受到面对现实世界的一角。《最后的晚餐》在构图处理上也取得了巨大成就，人物形象的组合构成了美丽的图案，画面有一种轻松自然的平衡与和谐。更为重要的是，达·芬奇创造性地使圣餐题材的创作向历史源流的文化本义回归，从而赋予作品以创造的活力和历史的意义。如图 3-2 所示。

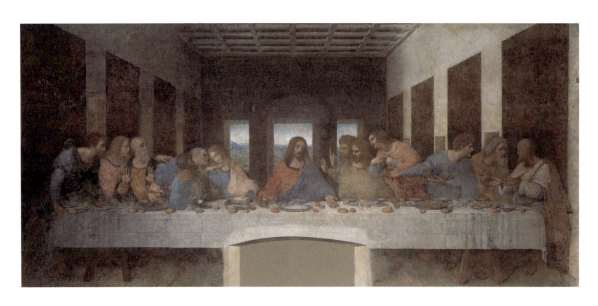

图 3-2 《最后的晚餐》 达·芬奇 作

伦勃朗是欧洲 17 世纪伟大的画家之一，也是荷兰历史上最伟大的画家。作品《亨德里契娅在河中沐浴》是伦勃朗晚期的代表作品，其艺术表现水平已经达到炉火纯青的境界。伦勃朗所塑造的女性从不以性感去诱惑观众，而是用来自女性自身的魅力，即亲切、自然、真实的体态打动观众。这幅入浴的女子像，描绘的是他原来的女仆、后来的妻子亨德里契娅的一个日常生活场景。画家从生活小细节中描绘女性的另外一面，即天真烂漫的孩子气。这是一幅心情愉快时即兴写生的肖像画，提着连衣裙、蹑手蹑脚地探步下水的亨德里契娅，显示出女性特有的娇态，既胆怯，又温柔，富有一种自然的美感，这些特质都在她毫无修饰的姿态中和低垂的脸上表现出来，如图 3-3 所示。

伦勃朗以粗犷的笔触，充满激情地描绘女子的穿着，运用明亮与幽暗交织的色彩描绘环境，尤其是那如镜般的池塘倒影，使这位可爱的荷兰女子生动地展现于观众面前，表现了人与环境的自然和谐。画中正待洗浴的女子正宽衣下水，神情微妙，初试水温，显出欣喜之情。

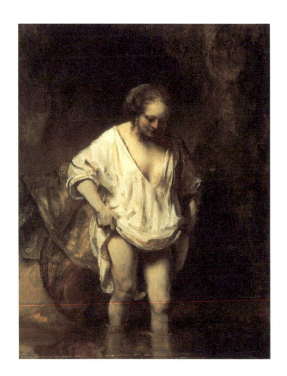

图 3-3 《亨德里契娅在河中沐浴》 伦勃朗 作

贴身衣裳的白色和肌肤的明亮色调，突出了人物的形体，层次变化细微而丰富，她身后的衣服金黄与红色相间，愈发衬托出她身上的白衣以及撩起衣摆的憨态，显得朴实无华。

伦勃朗运用丰富的光线与色彩，创造了不知是来自真实世界还是想像世界的自然淳朴形象，质朴中见隽永。浴女半遮掩的姿态，令其更显妩媚，引人暇思。

2. 法国古典主义时期的经典绘画

安格尔是法国古典主义时期著名的画家。他曾深刻地研究了文艺复兴时期意大利古典大师的作品，尤其推崇拉斐尔。经过意大利古典传统的教育，安格尔对古典法则的理解更为深刻，后来成为法国新古典主义的代表人物。作为19世纪新古典主义的代表，他代表着保守的学院派，与当时新兴的浪漫主义画派对立，形成尖锐的学派斗争。安格尔并不是生硬地照搬古代大师的样式，他善于把握古典艺术的造型美，把这种古典美融化在自然之中。安格尔非常崇拜并极力维护古典主义艺术原则，追求严谨的构图、准确的造型、微妙的明暗变化、清晰的轮廓和精细的用笔。他最擅长肖像画，他的肖像画极其精致细腻，刻画深入，细节丰富，构图严谨考究，人物的表情和性格的刻画都相当富有吸引力，再加上他精湛的油画技艺，令其肖像画达到了炉火纯青的地步。

安格尔把对古典美的理想和对具体对象的描绘达到了完美统一的程度。作品《霍松维勒女伯爵》是安格尔65岁时所作，可以认为是他晚期最具代表性的画作，如图3-4所示。画中人物造型绝对严谨准确，线条变成了绝对压倒一切的形式，用鲜艳的色块来展现贵族的华丽生活。作品完美地体现出安格尔对古希腊雕刻那种"静穆的伟大"的美学追求。忠于客观、竭力写实、创造真实，他的作品始终是赏心悦目的。在他的画里，没有痛苦和分裂，只有美、静谧与秩序。

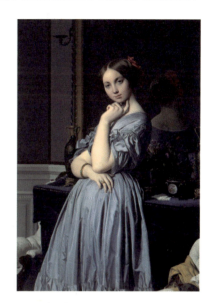

图3-4 《霍松维勒女伯爵》 安格尔 作

维米尔是荷兰著名绘画大师，与哈尔斯、伦勃朗合称为荷兰三大画家。维米尔的作品大多是风俗题材的绘画，基本上取材于市民平常的生活。他的画作整体温馨、舒适、宁静，给人以庄重的感受，充分表现出荷兰市民那种对洁净环境和优雅舒适的气氛的喜好。他在艺术风格上也别具特色，他的绘画形体结实、结构精致、色彩明朗和谐，尤善于表现室内光线和空间感。维米尔的绘画给人一种真实性，除了日常生活中的真实之外还使人感到一种信仰上的真实感。

《倒牛奶的女佣人》是维米尔于1658年创作的油画，如图3-5所示。维米尔对色彩仿佛有着与生俱来的天赋，总能将17世纪荷兰市民的日常生活彰显得淋漓尽致，体现了朴实动人的抒情风格。这幅作品以窗户为光源，着意避开阳光直接照射那一刻，选取天光进入厨房内，让阳光慢慢地浸润着厨房里的每件物品，清晰而又迷蒙。这种精心的选择显示了维米尔在表现光感方面的卓越技巧。

该画作描绘了一个女子，也许只是个挤奶女工或者清洁女佣人，她正在将粗陶罐里的牛奶倒尽。女佣人身上散发着一种肃穆庄重的气质，她淳朴的圆脸，粗制的衣着，正撇下地板上的脚炉，塞起胸前围裙的一角，忙着要将粗陶罐里的牛奶倒尽，神情专注认真。女佣人旁边是一扇窗子，窗子上有一格玻璃破损。窗子透进的光线照亮了墙上挂着的铜水壶。窗户旁边的墙上挂着一只藤篮和一盏马灯。桌上杂乱地摆着一些食物。女佣人的后方是一面墙，在女佣人头部的左上角，有一根钉在墙上的钉子。

该画作人和物的质感都很强烈，构图简洁，人物轮廓较为清晰，周围环境淳朴。作品色彩厚实，光线柔和，与人物的性格特征融为一体。画家将一个简朴的厨房画得很有感情，甚至能令不少观者产生不同的怀旧心理，仿佛看到自家的厨房一角。

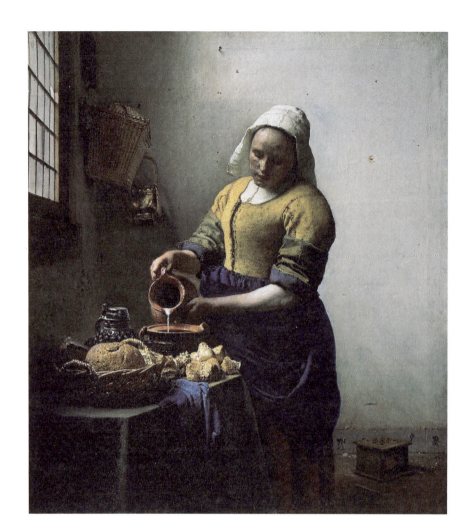

图 3-5 《倒牛奶的女佣人》 维米尔 作

大卫（1748—1825 年）是法国著名画家，新古典主义画派的奠基人。在资产阶级革命民主派雅各宾专政时期，曾任公共教育委员会和美术委员会的委员，早期作品以历史英雄人物为题材。当拿破仑夺取政权、建立帝制以后，大卫又为拿破仑服务，成为帝国的首席画家，这一时期他创作了很多反映拿破仑的英雄业绩和形象的作品。

大卫的艺术充满了时代气息，具有鲜明的政治思想倾向，并将古典主义的艺术形式和现实的时代生活相结合，成为一位革命艺术家。大卫融合了各种不同的风格，从年轻时严肃的新古典主义，至拿破仑时代转而所采用的威尼斯派的色彩及光线。其作品中表现出对素描和明暗关系的重视，他的绘画都非常写实，构图严谨，笔触细腻，光线和色彩的表现非常突出。其作品达到了古典美的境界，同时通过人物表情的精细刻画，赋予人物深刻的内心世界，耐人寻味。

《跨越阿尔卑斯山圣伯纳隧道的拿破仑》是大卫的代表作之一，展现的是第二次反法同盟战争期间，拿破仑率领 4 万大军，登上险峻的阿尔卑斯山，为争取时间抄近道越过圣伯纳隧道进入意大利的情景。人物被安排在圣伯纳山口积雪的陡坡上，阴沉的天空、奇险的地势加强了作品的英雄主义气势，拿破仑红色的斗篷使画面辉煌激昂。年轻的拿破仑手指向高高的山峰，骑在一匹直立的烈马背上。在画家的笔下，拿破仑被描绘成英勇、果敢、坚毅的统帅形象，他挥手勒马向上的雄姿以对角线趋势充满画面，整个世界统统在他的脚下，坡石上刻着永垂青史的名字。如图 3-6 所示。

3. 现代艺术时期的经典绘画

印象派是活跃于欧洲 19 世纪中后期的绘画流派。印象派绘画被认为是欧洲近代绘画史上的一次革命，其大大拓展了色彩学的范畴，丰富和增强了色彩在绘画中的表现力。

印象派绘画改革了传统绘画技法中重视形体的准确性和立体感的观念，反对学院派的保守思想和传统的色彩描绘景物的方法，强调光线和色彩所形成的视觉效果。重视户外写生，注重表现自然界瞬间的光色变幻现象，追求在光色变化中表现景物。画面中往往采用绚丽的色彩和朦胧的景物，营造出鲜活、自然的画面效果。印象派绘画的代表人物有莫奈、马奈、毕沙罗、雷诺阿、西斯莱、德加和劳特累克等。

莫奈出生于法国巴黎，被称为"印象派之父"，是印象主义绘画运动的发起人、领导者和倡导者。1874 年莫奈展出《印象·日出》之后，因批评家以"印象主义者的展览会"为题在报上评论这一运动而得名。莫奈的创作目的主要是探索表现大自然的方法，记录下瞬间的感觉印象和他所看到的充满生命力和运动的物体。他把对象当作平面的色彩图案来画，而不注意其重量和体积。

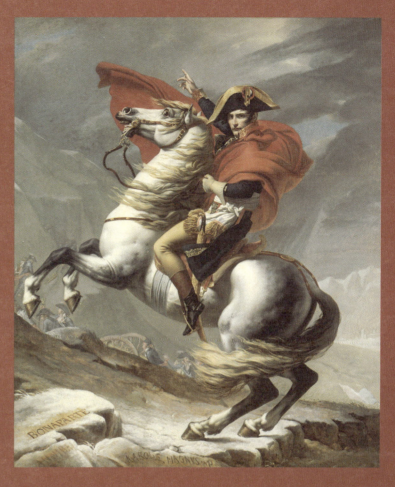

图 3-6 《跨越阿尔卑斯山圣伯纳隧道的拿破仑》
大卫 作

莫奈毕生致力于对光色的探索和表现，他忠实地表现着自己眼睛所看到的世界。其作品的精妙之处就在于对大自然瞬息万变的光色和空气等难以察觉的景色变化的描绘，把对光色的传达表现到了一种极致。自然界中各种真实的细微变化都逃脱不过他的眼睛。人们对莫奈的作品的评价是"近乎音乐，也近乎诗"。莫奈经常背着画架到户外去写生，他非常喜欢捕捉大自然中稍纵即逝、瞬息万变的光与色。

《撑阳伞的女人》是莫奈以其第一任妻子卡米尔和他们的儿子为模特，描绘了一个阳光明媚的清晨，母亲和孩子散步场景，充分表现了人物的惬意心情以及其中的微风、蓝天的那种恬静美好。这幅作品既是一幅活泼生动的人物画，也呈现了莫奈温馨幸福的家庭生活。画家采用仰角透视将女人、阳伞、阴影连接成了一条深浅、虚实的色带，呈舒缓的弧形纵贯画面。画中的女人占了画面大部分空间，成为画的视觉中心。但画面中的远处的小孩与阳伞和女人也构成一个三角形，起到平衡的作用。同时，小男孩儿朦胧的形态又拉深了画面的层次感。阳伞的灰绿色调与天空融合在一起，既让人物与画面结合紧密，又让人物跳出背景，生动地显现在画面之中。如图 3-7 所示。

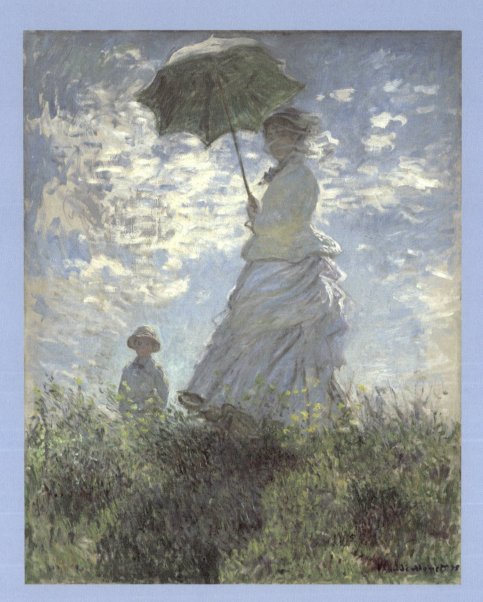

图 3-7 《撑阳伞的女人》 莫奈 作

美术欣赏

060

　　雷诺阿是印象派代表人物之一，他的早期作品是典型的记录真实生活的绘画，充满了夺目的光彩。然而到了 18 世纪 80 年代中期，他从印象派运动中分裂出来，转向人像画及肖像画，特别是在妇女肖像画中去发挥自己更加严谨和正规的绘画技法。

　　雷诺阿的代表作《红磨坊的舞会》描绘了一个缥缈的梦幻般的仙境，雷诺阿试图以素描的手法记录下复杂的场景，不求素描的真实可信，只注重表现光、色氛围的真实，从而使观者从纷繁的画面中感受到真实可信的生活气息。画中的人物着装相当时髦，男主人公们都戴着高帽或草帽，女主人公均穿着用箍撑着的裙子和腰垫。画家采用近景与远景对比的效果来突出人群，将一个室外普通的波西米亚舞会的平凡景象，变成了美丽的女人们和殷勤的男人们充满光感和色彩的梦。整幅画洋溢着愉快和欢乐的气氛。

　　《红磨坊的舞会》构图十分复杂、庞大，一簇簇交谈、跳舞、聚会的欢乐的人群，热闹喧哗。从树叶缝隙中漫射下来，洒在人群身上的交错光点，以及对称和谐的色调，构成完美的布局，闪烁的光影仿佛正随着不断移动脚步的人们，闪闪发亮。画面上明亮的吊灯、黄色的帽子、亮丽的衣裙与黑色的衣服、围栏形成色彩的鲜

明对比。整个画中弥漫的光与影、明与暗以及调和的多重色彩，组成了富有强弱和节奏变化的旋律，仿佛是一首低迷而又曲调平缓的歌曲，呈现出一种和谐悦目的集合。画上的人物与所处的环境形成了水乳交融、浑然一体的艺术效果。《红磨坊的舞会》中，人群被安排在几条线上。绿色长椅被安排成斜的，而树是垂直的，最明亮的稻草帽重叠在上面，似乎无意为之。消失在远处的人群构成某种地平线，被背景垂直的线条强调。如图3-8所示。

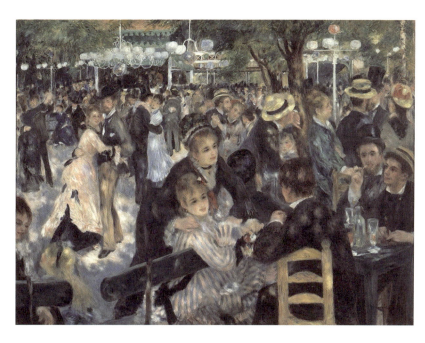

图3-8 《红磨坊的舞会》 雷诺阿 作

后印象派是从印象派发展而来的一个流派。19世纪末，许多曾受到印象派影响的艺术家开始反对印象派，他们不满足于刻板片面地追求转瞬即逝的光色效果的作画方法，强调艺术作品要抒发艺术家的自我感受和主观情感，艺术作品是个性的，不具备重复性。

后印象派将形式主义艺术发挥到极致，强调构成关系，认为艺术形象要异于生活的物象，艺术作品是艺术家通过对客观物象的主观改造创作出来的，艺术作品要表现出"主观化了的客观"。后印象派尊重印象派在光色运用上取得的成就，但更注重表现物质的具体性、稳定性和内在结构。后印象派对现代绘画的发展有着重大的影响，在欧洲近现代美术史上占有重要地位。后印象派产生了三位影响世界画坛的艺术大师，分别是塞尚、梵高和高更。

梵高的绘画具有强烈而明亮的色调、粗犷而有力的线条和凸起跳动的笔触，他以此来表达其主观感受和激动狂热的情绪。梵高反对印象派那种"纯客观主义"的画风，认为色彩应当用得和谐，而不是完全真实，画家应做色彩的主人，而不是纯粹地模仿自然。他的作品色彩单纯，画中的每一块色彩都具有强烈的情感和象征寓意，他有时甚至用平涂色勾线的技法来作画，使画面具有浓烈的东方装饰风味。

《向日葵》是梵高的代表作，梵高用简练的笔法表现出植物形貌，充满了律动感及生命力。在梵高看来，向日葵象征着一种激情，象征着一种生命的永存。梵高笔下的向日葵像是跳动的火焰，颜色鲜艳夺目，明亮的黄色饱和度极高，可以被称为"黄色的交响曲"。向日葵的花瓣富有张力，线条不羁，大胆肆意、坚实有力的笔触，在明亮而灿烂的底色上构成不同的色调与气势，把朵朵向日葵表现得动人心弦。如图3-9所示。

奥地利维也纳分离派是19世纪末活跃于奥匈帝国首都维也纳的一个绘画派别，意为与学院派绘画的分离。分离派绘画寻求艺术与生活的沟通，力求摆脱传统的写实主义手法，以象征与装饰手段来丰富画面，开创了装饰色彩与绘画相结合的新画风，丰富了绘画的形式。分离派绘画的领军人物是古斯塔夫·克里姆特。

克里姆特作品《吻》是一幅装饰性壁画。画中大量使用了金片、银箔等装饰元素，使画面看上去熠熠生辉、金光闪闪。在这种金色的背景下，一对恋人在开满鲜花的柔软草地上，热烈拥吻。画面上各种金银片、铜、珊瑚的装饰使这幅画艺术魅力大大提高，它不仅是一幅画，更是一件工艺性极强的工艺品。画面上色彩主要是金黄色，点状的背景以及开满鲜花的草地把整幅画衬托得唯美而轻柔，让观者有一种新鲜而典雅的艺术享受。如图3-10所示。

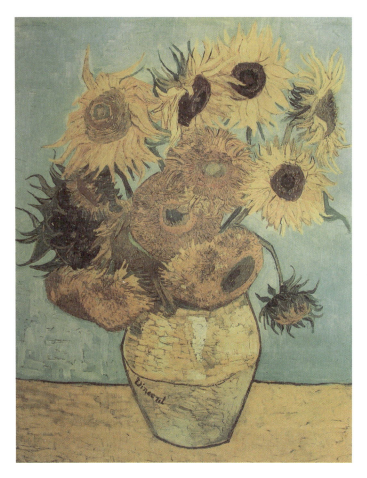

图3-9 《向日葵》 梵高 作

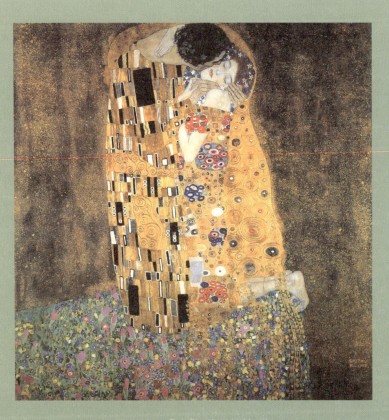

图3-10 《吻》 克里姆特 作

"野兽派"的称呼来自1905年的法国秋季沙龙展，法国画家马蒂斯和他的同伴展出了以强烈的原色对比和粗犷的线条表现为画风的作品，对传统的审美标准进行大胆挑战，被当时艺术评论家讽刺为"野兽之笼"，这便是西方绘画史上所谓的"野兽派"。

野兽派绘画完全摒弃了传统绘画的明暗和透视技法，形象单纯简略，构图精练，注重色彩的表现，常常以红、黄、绿等原色为基调，色彩对比强烈，表现形式自由夸张，画面富有装饰性。野兽派绘画的代表人物是马蒂斯。

《罗马尼亚人的上衣》是马蒂斯的代表作，这幅作品中，一位女性穿着具有罗马尼亚风格花纹的上衣，泡泡鼓鼓的衣袖，以及女人稍微卷起的短发，都极具特色。这幅作品用简单、概括性的线条，纯净、艳丽的色彩，近乎平涂的绘画技法，诠释了最本质的绘画语言，给观者留下最真实、最直观、最简单的画面效果。如图3-11所示。

图3-11 《罗马尼亚人的上衣》 马蒂斯 作

立体主义是西方现代艺术史上的一个运动和流派。立体主义绘画主要追求一种几何形体的美，追求形式的排列组合所产生的美感。它否定了从一个视点观察事物和表现事物的传统方法，把三度空间的画面归结成平面的、两度空间的画面，强调由直线和曲线构成物体的轮廓，并利用块面堆积与交错的手法制造画面的趣味和情调。

立体主义在反对传统的口号下具有较强的形式主义倾向，但它在艺术形式上的探索，又给现代工艺美术、装饰美术和建筑美术等注重形式美的实用艺术领域以不小的推动和借鉴。立体主义绘画的代表人物是西班牙画家毕加索。

《梦》是毕加索的代表作之一，这幅画作于1932年，可以说是毕加索对精神与肉体的爱的最完美的体现。《梦》只用线条轮廓勾画女性身体，并置于一个红色沙发背景前，对肢体没有作过多的深入刻画，且略显夸张，画面色彩也极其单纯。毕加索运用立体主义的方式描绘女人形象，将女人正面和侧面的脸绘制于同一个画面之中，增强了画面的神秘感。毕加索用最简单的绘画，表现出了一个在梦境和现实中的少女，他独特的表现手法给观者更多的想象空间和思维自由性。如图3-12所示。

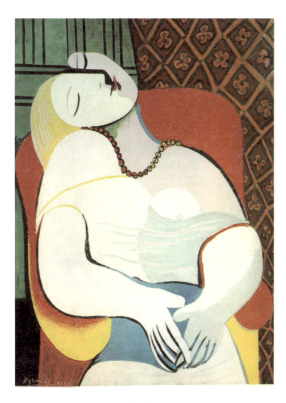

图3-12 《梦》 毕加索 作

抽象主义画派是欧洲20世纪初一个极具影响力的绘画流派。抽象主义绘画主张舍弃单纯的模仿自然的方法，将自然的形体还原为最简单的形式，注重以自由的和自发的方式来表达艺术家的内心情感，反对再现性的绘画。抽象主义画派的代表人物有蒙德里安、康定斯基和米罗。

蒙德里安的作品《红黄蓝》是抽象主义画派最为经典的作品之一。他运用最基本的元素——直线、直角、三原色和无彩色的黑、白、灰等来作画。作品只是由直线和横线构成，色彩面积的比例与分割以"造型数学"为指导，一切都在严格的理性控制之下，故人们称他为"冷抽象"。如图3-13所示。

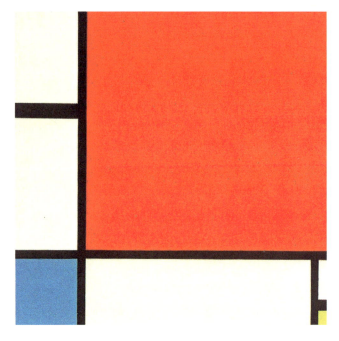

图3-13 《红黄蓝》 蒙德里安 作

三、学习任务小结

通过对外国经典绘画作品的赏析与学习，相信同学们已经初步了解了外国经典绘画作品的历史背景、风格特色和绘画技巧。对于经典绘画作品的鉴赏及分析的能力也得到了一定的提高。课后，同学们可以通过收集更多的外国经典绘画作品，并详细查阅其资料，进一步提升自己的艺术鉴赏能力和审美水平。

四、课后作业

通过各类渠道（网络、书籍、报纸杂志等）收集3幅外国经典绘画名作进行鉴赏分析。

要求：（1）以小组为单位，人数为3~5人；（2）以PPT、文件文档等形式进行分析展示。

外国经典建筑与雕塑作品赏析

教学目标

（1）专业能力：能对外国经典建筑与雕塑作品进行鉴赏，提高艺术审美能力。

（2）社会能力：拓展艺术鉴赏知识面，拓宽审美视野，提高审美能力。

（3）方法能力：信息和资料收集能力，案例分析、总结概括能力。

学习目标

（1）知识目标：了解外国经典建筑与雕塑作品的历史背景、美学价值，以及对世界艺术发展史的影响。

（2）技能目标：能够从外国建筑与雕塑作品中总结出美学规律，具备一定的鉴赏分析能力。

（3）素质目标：能够对外国经典建筑与雕塑作品进行鉴赏和分析，具备团队协作能力和一定的语言表达能力。

教学建议

1. 教师活动

（1）教师通过对外国经典建筑与雕塑作品进行讲解和分析，提高学生的艺术鉴赏能力。同时，运用PPT课件、教学视频等多种教学手段，指导学生进行鉴赏分析。

（2）将行动导向法融入课堂教学，在引导学生的同时，促进学生的团队协作能力，提高信息整合能力，从各个渠道获取相关信息的能力。

2. 学生活动

（1）选取外国经典建筑与雕塑作品进行鉴赏和分析，并分组进行现场展示和讲解，提高语言表达能力和团队沟通协调能力。

（2）学生形成自主学习、团队协作、整合资源的教学模式和评价模式，学以致用，将学生自主学习转化为课程学习的重点。

一、学习问题导入

同学们,大家好!今天我们一起来学习外国经典建筑与雕塑作品。如图 3-14 和图 3-15 所示,这是两个享誉世界的作品,一个是法国巴黎的凯旋门,另一个是著名雕塑大师罗丹的代表作《思想者》。大家仔细看一看这两个作品,谈谈心得体会。

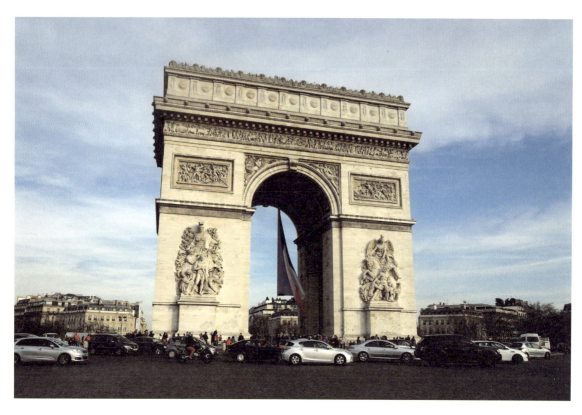

图 3-14 法国巴黎凯旋门

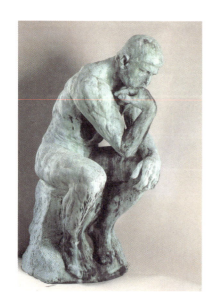

图 3-15 《思想者》罗丹 作

二、学习任务讲解

1. 西方古代经典建筑与雕塑作品赏析

(1)西方古代经典建筑作品赏析。

古希腊建筑是欧洲建筑的发源地之一,对世界建筑的发展也产生了深远的影响。古希腊建筑属于梁柱体系,具有和谐、完美和崇高的特点。古希腊繁荣兴盛时期,创造了很多建筑精品,代表性建筑类型有神庙和露天剧场。

雅典卫城位于雅典市中心的卫城山丘上,它是希腊最杰出的古建筑群,由山门、巴特农神庙、伊瑞克提翁神庙和胜利女神尼卡小神庙等组成,是综合性的公共建筑,为宗教政治的中心地。它集中体现了古希腊建筑的精华。巴特农神庙是雅典卫城的主体建筑,是为了歌颂雅典战胜波斯侵略者的胜利而建,有"希腊国

宝""雅典王冠"之称。神庙坐落于三层白色大理石砌成的方形基座上。整个庙宇由凿有凹槽的 46 根大理石柱环绕而成。建筑的高宽比接近"黄金分割",让人觉得优美无比。整个建筑既庄严肃穆又不失精美,卫城中最早的建筑是雅典娜神庙和其他宗教建筑。巴特农神庙如图 3-16 所示。古希腊三大柱式如图 3-17 所示。

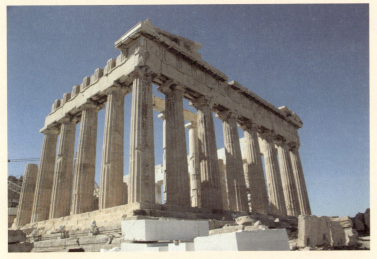

图 3-16 巴特农神庙

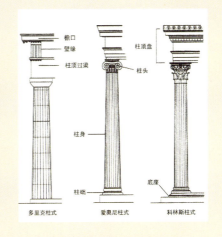

图 3-17 古希腊三大柱式

古罗马斗兽场是古罗马帝国最具代表性的建筑,位于意大利罗马市。古罗马斗兽场是用混凝土建造的三层圆筒形建筑,每层 80 个拱,形成三圈不同高度的环形券廊,看台逐层向后退,形成阶梯式坡度。整个斗兽场最多可容纳 9 万人,其布局合理,出入口设计巧妙细致,不会出现拥堵混乱,这种设计至今仍然被很多大型体育场沿用。围墙共分四层,均有柱式装饰,依次为塔司干柱式、爱奥尼柱式、科林斯柱式和科林斯壁柱式。从功能、规模、技术和艺术风格各方面来看,古罗马斗兽场都是古罗马建筑的代表作之一,如图 3-18 所示。

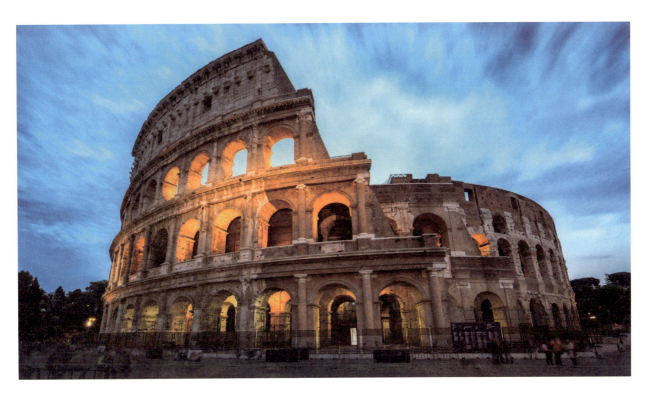

图 3-18 古罗马斗兽场

万神殿是保存较为完整的古罗马帝国时期的建筑，位于罗马市中心，有一个中央竖立着高大的尖顶方碑的喷水池，方碑基座雕有古罗马神话场景，这一喷水池所在地就是罗马万神殿的前庭。万神殿是古罗马精湛建筑技术的典范，它是一个宽度与高度相等的巨大圆柱体，上面覆盖着半圆形的屋顶。万神殿的基础、墙和穹顶都是用火山灰制成的混凝土浇筑而成，非常牢固。万神殿的装饰风格前后发生过很大变化。供奉诸神时期的描绘神人大战的铜雕等大量装饰，在改为教堂后被大面积更替，神殿入口的青铜大门，原与穹顶和门廊天花板所覆的镀金铜瓦互为呼应，现今铜瓦早已用作他途，只留雕工精美的青铜大门镇守那一份已逝的气势。万神殿内宽广空旷，无一根支柱，穹顶顶部开有直径为 9 米的圆洞，这是整个万神殿内唯一的光源，如图 3-19 和图 3-20 所示。

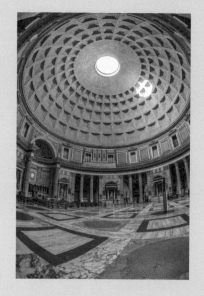

图 3-19　万神殿室内

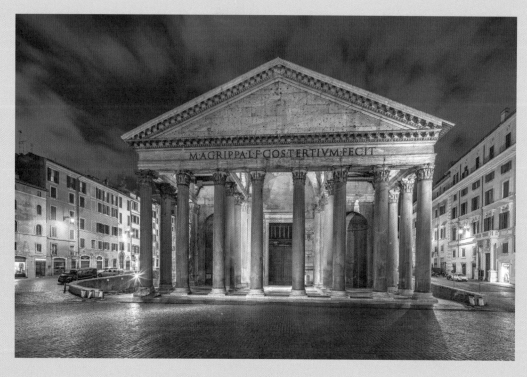

图 3-20　万神殿外观

哥特式建筑是 13 世纪开始流行于欧洲的一种建筑风格，主要见于天主教堂，也影响到世俗建筑。哥特式建筑最明显的特征就是高耸入云的尖顶及窗户上绚烂斑斓的彩色玻璃。其总体风格特点是空灵、纤瘦、高耸而尖峭。最负盛名的哥特式建筑为意大利米兰大教堂、德国科隆大教堂、英国威斯敏斯特大教堂和法国巴黎圣母院等。

德国科隆大教堂是世界最高的教堂，也是哥特式教堂的代表作。整个建筑全部由磨光的石块砌成，教堂中央是两座高达 161 米的双尖塔，像两把锋利的宝剑，直插云霄，四周林立着无数座小尖塔与双尖塔相呼应。教堂四壁上方有 1 万多平方米的窗户，全部装上描绘有《圣经》人物的各种颜色的玻璃，色彩绚丽夺目。整座教堂异常雄伟壮观，清奇冷峻，充满力量，如图 3-21 和图 3-22 所示。

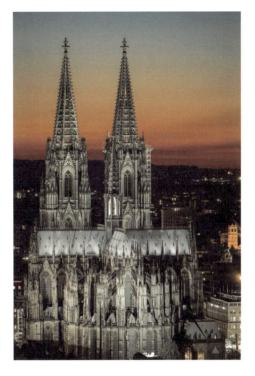 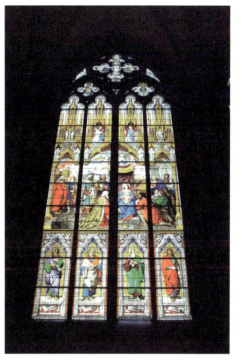

图 3-21 德国科隆大教堂外观　　　图 3-22 德国科隆大教堂室内玫瑰窗

米兰大教堂位于意大利米兰市,是一座著名的天主教堂,也是中世纪五大教堂之一。米兰大教堂是世界上最大的哥特式教堂,历经六个世纪才完工,外观极具哥特式风格建筑特色,内部装饰上则融入了巴洛克风格。教堂的建筑风格十分独特,上半部分是哥特式的尖塔,从上而下满饰雕塑,极尽繁复精美。教堂沿中轴线呈现左右对称布局,装饰细腻,色彩高度和谐。雕刻和尖塔是哥特式建筑的特点之一,米兰大教堂可以说是把这个特点表现得淋漓尽致。整个外形充满着向天空的升腾感,这些都是哥特式建筑的典型特征。教堂内外墙等均点缀着圣人、圣女雕像,教堂顶耸立着的尖塔上都有精致的人物雕刻,如图 3-23 和图 3-24 所示。

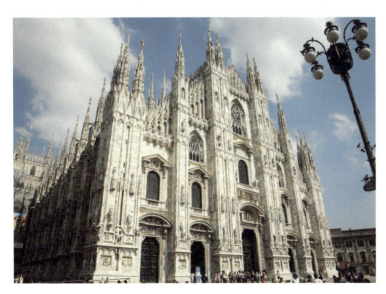 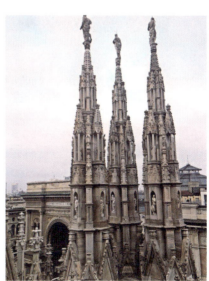

图 3-23 米兰大教堂　　　图 3-24 米兰大教堂尖塔上的雕塑

巴洛克建筑是17世纪在意大利文艺复兴建筑基础上发展起来的一种建筑和装饰风格。其风格标新立异，追求动态、自由的外形，装饰琳琅满目，色彩绚烂多姿，突破了传统建筑的构图法则和一般形式，常采用以椭圆形为基础的S形、波浪形的平面和立面，使建筑富有动感，具有强烈的世俗享乐精神。罗马的圣卡罗教堂由波洛米尼设计，是一座典型的巴洛克风格的建筑。它的殿堂平面近似橄榄形，周围有一些不规则的小祈祷室，此外还有生活庭院。殿堂平面与天花装饰强调曲线动态，墙面凹凸度很大，装饰丰富，具有强烈的光影效果。教堂的室内大堂为龟甲形平面，坐落在垂拱上的穹顶为椭圆形，顶部正中有采光窗，穹顶内面上有六角形、八角形和十字形格子，具有很强的立体效果。

18世纪20年代产生于的法国洛可可风格，是在巴洛克建筑的基础上发展起来的。洛可可本身不像是建筑风格，而更像是一种室内装饰艺术。建筑师的创造力不是用于构造新的空间模式，也不是为了解决一个新的建筑技术问题，而是研究如何才能创造出更为华丽繁复的装饰效果。它把巴洛克装饰推向了极致，为的是能够创造出一种超越真实的、梦幻般的空间效果。

洛可可风格的室内应用明快的色彩和纤巧的装饰，常用嫩绿、粉红、玫瑰红等鲜艳的浅色调，线脚大多用金色。造型和装饰细腻柔媚，常常采用不对称手法，喜欢用弧线和S形线，尤其爱用贝壳、旋涡、山石作为装饰题材，卷草舒花，缠绵盘曲，连成一体。天花和墙面有时以弧面相连，转角处布置壁画，如图3-25和图3-26所示。

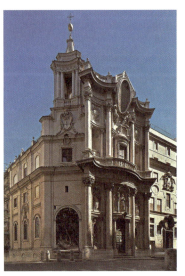
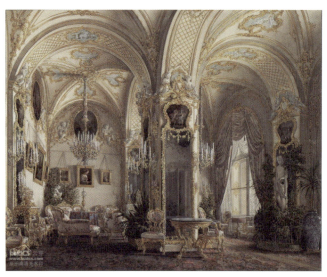

图3-25 圣卡罗教堂　　　　　　图3-26 洛可可风格建筑室内设计

（2）西方古代经典雕塑作品赏析。

在西方雕塑史上，古希腊雕塑占有十分重要的地位。悠久的神话传说是古希腊雕塑艺术的源泉。因此，古希腊雕塑善于参照人的形象来塑造神的形象，并赋予其更为理想、更为完美的艺术形式。古希腊雕塑大都优雅、高贵，极具气质和内涵，刻制工艺也非常精美。

《米洛斯的维纳斯》又称《断臂的维纳斯》，是古希腊雕刻家阿历山德罗斯于公元前150年左右创作的大理石雕塑，雕像表现出爱神维纳斯身材端庄秀丽，肌肤丰腴，美丽的椭圆形面庞，希腊式挺直的鼻梁，平坦的前额和丰满的下巴，平静的面容，流露出古希腊雕塑艺术鼎盛时期沿袭下来的审美文化。雕塑微微扭转的姿势，使半裸的身体构成一个十分和谐而优美的螺旋形上升体态，极富韵律感。雕塑头部与身躯均完整，但左臂从肩下已失，右膀只剩下半截上臂。雕像的上半身为裸体，下半身围着宽松的裹裙，左腿微微提起，重心落在右腿上，头部和上身略向右侧，而面部则转向左前方，全身形成自然的"S"形曲线，如图3-27所示。

米隆是希腊古典时期的雕塑家。他擅长制作青铜像，其作品突破了拘谨的雕塑形式，力求使和谐壮丽与逼真生动相融合，以达到精神和肉体的平衡和谐。米隆经典雕塑作品《掷铁饼者》取材于希腊现实生活中的体育竞技活动，表现的是一名强健的男子在掷铁饼过程中最具表现力的瞬间，即铁饼摆到最高点，即将抛出的一刹那，有着强烈的"引而不发"的吸引力，如图3-28所示。

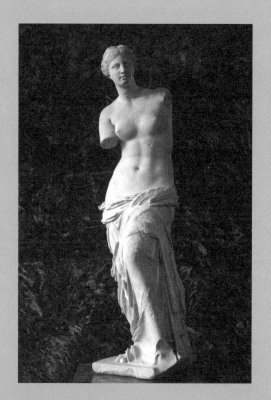

图3-27 《米洛斯的维纳斯》 阿历山德罗斯 作

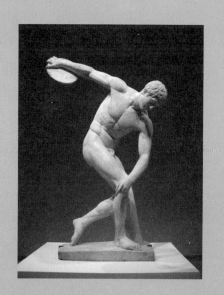

图3-28 《掷铁饼者》 米隆 作

文艺复兴时期的雕塑，继承并发展了古希腊和古罗马雕塑的传统，使雕塑艺术达到了高度繁荣，对后期的雕塑家有着极大的影响。作为文艺复兴"艺术三杰"之一的著名雕塑家米开朗基罗是意大利文艺复兴时期伟大的雕塑家、建筑师和画家，也是文艺复兴时期雕塑艺术最高峰的代表。他创作的人物雕像雄伟健壮，气魄宏大，充满了无穷的力量。其作品显示出写实基础上非同寻常的理想加工，是现实主义手法与浪漫主义幻想的完美结合。其代表作品有《哀悼基督》《大卫》等。

《哀悼基督》是米开朗基罗早期的雕塑作品。为了完善对人体雕塑的透视方法，17岁的米开朗基罗用大约两年时间在停尸房里探索人体的奥秘，同时他还到圣马可修道院听宗教"叛道者"修道士萨伏那洛拉的演讲。萨伏那洛拉因反对教皇和教会腐败，于1498年5月被判火刑处死，心怀悲愤的米开朗基罗拿起锤子和凿子，为罗马圣彼得大教堂创作了大理石群雕圣母怜子像《哀悼基督》。他有意把圣母表现得比他死去的儿子还要年轻，用圣母青春常在的形象寄托人文主义关于人性崇高和不朽的理想。整个雕塑呈现稳重的三角形构图，圣母宽大的衣袍既显示出四肢的形状，又巧妙地掩盖了身体的实际比例，解决了构图美与实际人体比例相冲突的问题。雕像中的人物表情刻画得非常逼真生动，死去的基督没有痛苦的表情，头向后仰，显得虚弱而无力。圣母年轻而美丽，温文尔雅，低头注视着基督，充满了忧思与爱怜，洋溢着一种人类最伟大、最崇高的母爱之情。米开朗基罗在圣母衣带上刻下自己的名字，这是他唯一一次在自己作品上题名。如图3-29所示。

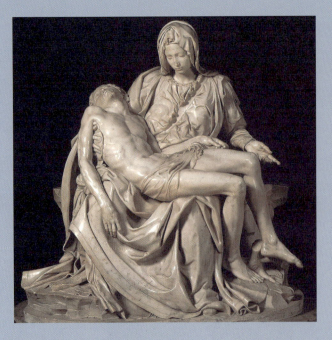

图 3-29 《哀悼基督》 米开朗基罗 作

2. 西方现代经典建筑与雕塑作品赏析

现代主义建筑是指 20 世纪中叶,在西方建筑界居主导地位的一种建筑思想。这种建筑的代表人物主张建筑师要摆脱传统建筑形式的束缚,大胆创造适应于工业化社会的条件和要求的崭新建筑。现代主义建筑具有鲜明的理性主义和激进主义的色彩,又称为现代派建筑。

现代主义建筑思潮产生于 19 世纪后期,成熟于 20 世纪 20 年代,在 50—60 年代风行全世界。1919 年,德国建筑师格罗皮乌斯担任包豪斯校长,在他的主持下,包豪斯在 20 年代成为欧洲最激进的艺术和建筑中心之一,推动了建筑革新运动。德国建筑师密斯·凡德罗也在 20 年代初发表了一系列文章,阐述新观点,用示意图展示未来建筑的风貌。

20 年代中期,格罗皮乌斯、勒·柯布西耶、密斯·凡德罗等人设计和建造了一些具有新风格的建筑。其中影响较大的有格罗皮乌斯的包豪斯校舍,勒·柯布西耶的萨伏伊别墅、巴黎瑞士学生宿舍,密斯·凡德罗的巴塞罗那博览会德国馆等。在这三位建筑师的影响下,欧洲和美国掀起了一场现代主义建筑运动,代表人物除了以上三位建筑大师之外,还包括芬兰建筑师阿尔瓦·阿尔托和赖特。

1919 年,德国包豪斯设计学院成立。包豪斯主张建筑应适应现代大工业生产和生活的需要,讲求建筑功能、技术和经济效益的统一。格罗皮乌斯设计的包豪斯校舍是现代建筑的杰出代表。格罗皮乌斯从建筑的实用功能出发,突出材料的本色美。在建筑结构上充分运用窗与墙、混凝土与玻璃、竖向与横向、光与影的对比手法,使建筑显得清新活泼、生动多样。全玻璃幕墙保证充足的阳光照明和通风。他还提倡行列式布局,并提出在一定的建筑密度要求下,按房屋高度来决定合理的建筑间距,以保证有充分的日照和房屋间的绿化空间。该校舍以崭新的形式,在现代建筑中具有里程碑的意义,如图 3-30 所示。

包豪斯对于现代工业设计的贡献是巨大的,特别是它的设计教育对世界各国的现代设计教育发展有着深远的影响,其教学方式成了世界许多学校艺术教育的基础,它培养出的杰出建筑师和设计师把现代建筑与设计推向了新的高度。

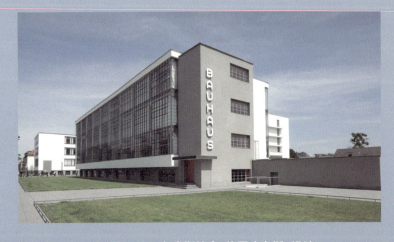

图 3-30 包豪斯校舍 格罗皮乌斯 设计

勒·柯布西耶（1886—1965年）出生于瑞士，1917年定居法国，是一位集绘画、雕塑和建筑于一身的现代主义建筑大师。他的主要观点收集在他的论文集《走向新建筑》一书中。在书中，勒·柯布西耶否定了设计的复古主义和折中主义，反对形式主义的设计思路，强调设计应功能至上，追求机械美的效果，推崇理性化的设计原则。他认为"世界中的一切事物都可以放到理性的制度上加以校正，理性思维是支配人们进行研究思考及行事的基础"。

他提出了"建筑是居住的机器"的著名论点，他提倡的现代建筑核心内容被理论界归纳为六条基本原则。

① 结构形式：由柱支承结构，而不是传统的承重墙支承。

② 空间构成：建筑下部留空，形成建筑的六个面，而不是传统的五个面。

③ 屋顶上人：屋顶设计成平台结构，可做屋顶花园，供居住者休闲用。

④ 流动空间：室内采用开敞设计，减少用墙面分隔房间的传统方式。

⑤ 减少装饰：尽量减少室内立面的装饰。

⑥ 窗户独立：窗户采用条形，与建筑本身的承力结构无关，窗结构独立。

勒·柯布西耶的代表作品有萨伏伊别墅、马赛公寓和朗香教堂等。萨伏伊别墅是勒·柯布西耶设计的巴黎郊区的一座别墅，1928年设计，1930年建成，是现代建筑运动中著名的代表作之一。萨伏伊别墅是勒·柯布西耶纯粹主义的杰作，也是勒·柯布西耶作品中最能体现其建筑观点的作品。

萨伏伊别墅采用了钢筋混凝土框架结构，外形为白色长方形的几何形体。整栋别墅共分三层，使用白色柱子支撑起来，第二层设有卧室、厨房、餐厅等空间，空间之间相互穿插，内外彼此贯通，墙上用水平玻璃长窗，采光充足。第三层为主人卧室和屋顶花园，环境优美，是主人的休闲场所。各层之间以楼梯和坡道连接，空间效果流畅自然。如图3-31所示。

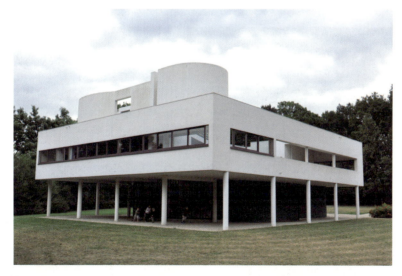

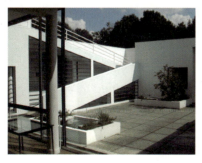 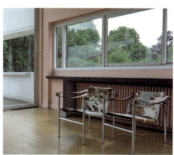

图3-31 萨伏伊别墅 勒·柯布西耶 设计

该建筑在设计上主要有以下特点。

① 模数化设计。这是勒·柯布西耶研究数学、建筑和人体比例的成果。现在这种设计方法得到广泛应用。

② 简单的装饰风格。相对于之前人们常常使用的烦琐复杂的装饰方式而言，其装饰可以说是非常简单。

③ 纯粹的用色。建筑的外部装饰完全采用白色，这是一个代表新鲜、纯粹、简单和健康的颜色。

④ 开放式的室内空间设计。

⑤ 专门对家具进行设计和制作。

⑥ 动态的、非传统的空间组织形式。尤其使用螺旋形的楼梯和坡道来组织空间。

⑦ 屋顶花园的设计。使用绘画和雕塑的表现技巧来设计屋顶花园。

⑧ 车库的设计。特殊的组织交通流线的方法，使得车库和建筑完美结合，使汽车易于停放而又不会使车流和人流交叉。

⑨ 雕塑化的设计。这是勒·柯布西耶常用的设计手法，这使他的作品常常体现出一种雕塑感。

流水别墅是世界著名的现代主义建筑之一，它位于美国宾夕法尼亚州郊区的熊溪河畔，由弗兰克·劳埃德·赖特设计。赖特提出"有机建筑"的理论，他认为"建筑物应该与所处的自然环境有机结合、融为一体"，该别墅的室内空间处理也堪称典范，室内空间自由延伸，相互穿插，内外空间互相交融，浑然一体。如图 3-32 所示。

流水别墅共三层，面积约 380 平方米，以二层的起居室为中心，其余房间向左右铺展开来。别墅外形强调块体组合，使建筑带有明显的雕塑感。外观采用水平穿插的多个几何形，形体舒展开放，简洁大方，具有一种外张力。楼层高低错落，一层平台向左右延伸，二层平台向前方挑出，几片高耸的片石墙交错着插在平台之间，很有力度。溪水由平台下流出，建筑与溪水、山石、树木自然地结合在一起，形成统一的整体。

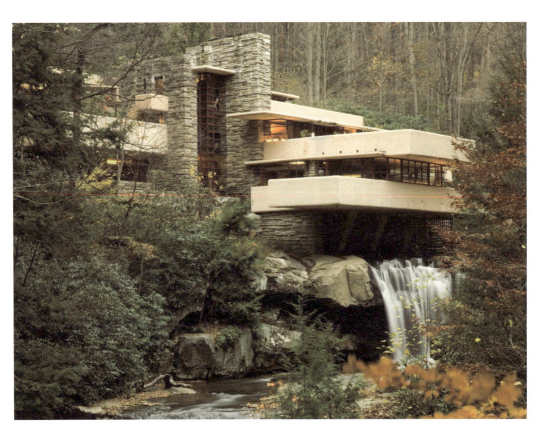

图 3-32 流水别墅 赖特 设计

新艺术运动起源于1880年,在新艺术运动中,新艺术建筑极力反对历史样式,追求体现工业时代精神的简化装饰,提倡设计回归自然,多以植物、花卉和昆虫等自然事物作为装饰图案的素材,但又不完全写实,呈现出曲线错综复杂、富于动感的韵律、细腻而优雅的审美情趣。

高迪是西班牙新艺术运动的重要代表,他将新艺术运动的有机形态和曲线发展到极致,同时又赋予其一种神秘的、传奇的隐喻色彩。米拉公寓是高迪最富有创造性的设计作品。米拉公寓设计的特点是它本身建筑物的重量完全由柱子来承受,不论是内墙外墙都没有承受建筑本身的重量,建筑物本身没有主墙,所以内部的住宅可以随意隔间改建,建筑物不会塌下来,而且可以设计出更宽大的窗户,保证每个公寓的采光。当时米拉夫妇出资建造这座房子,一楼是出租的店铺,二楼叫"主楼",是米拉夫妇住的,三、四、五、六楼是出租的住宅。因为高迪设计的力学结构很特别,建筑物的重量完全由柱子来承受。屋顶阳台有多个奇特的烟囱、通风口、楼梯口,塔状的楼梯口形状最大,螺旋梯里面暗藏水塔。大多数参观过这栋建筑的人可能会认为米拉公寓是壮丽且气势凌人的,也有人认为波浪状的外墙太古怪,米拉公寓也是西班牙巴塞罗那市的地标之一。如图3-33所示。

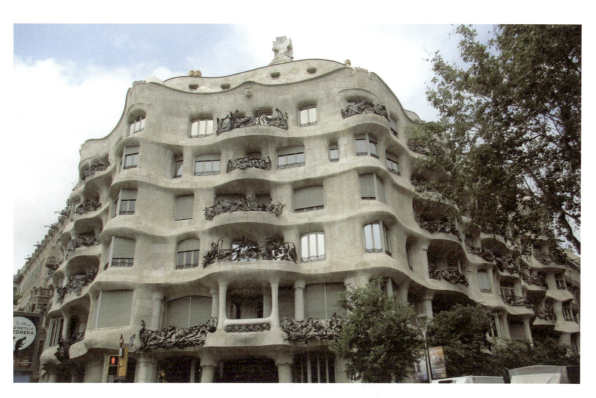

图3-33 米拉公寓 高迪 设计

20世纪初,世界建筑学领域涌现出一个崭新的流派,即风格派。其成员为一批年轻的建筑师,他们摆脱传统设计理论的束缚,大胆创造出许多适应工业化社会需求的形式新颖的建筑。他们强调简洁的设计概念,重视实用性、经济性,广泛采用现代建材。里特维尔德是家具设计师兼建筑师,受荷兰当时"风格派"影响,提倡建筑应是几何形体和纯粹色块的组合构图。其代表作施罗德住宅是风格派艺术主张在建筑领域的典型表现。建筑外观由光亮的墙板、简洁的体块和大片玻璃组成,整体造型横竖错落,凹凸的体块极具装饰美感,色彩以灰白色为基调,穿插红色和蓝色,与当时著名的荷兰画家蒙德里安的绘画有十分相似的意趣,如同一座三维的风格派绘画。如图3-34和图3-35所示。

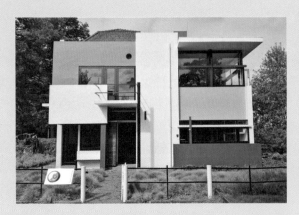
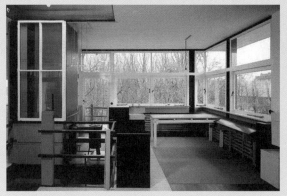

图 3-34　施罗德住宅外观　里特维尔德　设计　　　　图 3-35　施罗德住宅室内　里特维尔德　设计

奥古斯特·罗丹是 19 世纪法国最有影响力的雕塑家，是雕塑艺术的集大成者，也是一位具有里程碑意义的艺术家。他善于吸收一切优良传统，并勇于摆脱墨守成规的传统束缚。他从古典雕塑中汲取营养，并与时代精神相结合，将高超的技巧与真挚的情感相结合，使其作品具有一种悲壮的感情色彩和崇高感，给人以强烈的视觉冲击力和精神震撼。其代表作品有《思想者》《青铜时代》《地狱之门》《吻》等。

《思想者》是罗丹创作的人物雕塑作品，该雕塑塑造了一个强有力的男子陷入沉思的姿态。这件雕塑作品将深刻的精神内涵与完整的人物塑造融于一体，体现了罗丹雕塑艺术的基本特征。《思想者》采用了俯身低头支颜的坐姿。首先雕像体现的是一种直面人类死亡与苦难的思想，这应当是一种理性、冷静、深刻，充满着矛盾痛苦的心智活动过程。要体现这样一种痛苦思索的主题，雕塑的总体动态趋向应当是相对比较沉静、沉重和沉凝的。而与站姿相比，将身躯、肢体折叠收缩起来的坐姿，更有重量感、体积感，显得更加沉稳厚重，如图 3-36 所示。

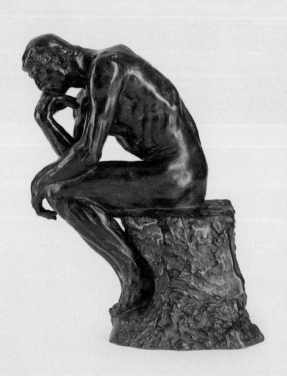

图 3-36　《思想者》　罗丹　作

亨利·摩尔是现代雕塑史上最重要的艺术家之一。他在吸收众多优秀传统作品的同时，对现代雕塑进行了大胆的探索和革新。其作品最显著的特色就是他对空间的把握和使用，并以此实现雕塑的自然延伸。在创作中，他还非常注重材料、形式、观念与审美的和谐统一。尤其是他的大型室外雕塑，以其独特的个性语言将雕塑完全推向室外，达到了一种人与自然的共生状态，具有深远的艺术影响力。其代表作品有《国王与王后》《母与子》《斜倚的人形》等。

《国王与王后》是亨利·摩尔50年代初在艺术风格上的一件试验性作品。作品中国王与王后的头部都有一个洞，面孔十分怪诞，像是面具，身体薄且长，呈扁叶状。整座雕像造型极其简洁，极度抽象，却唤起观者无限的充满诗意的联想。自然环境的衬托更增加了这尊雕塑无穷的历史感与神秘感，也朦胧地表达了现代人的迷惘与失落，如图3-37所示。

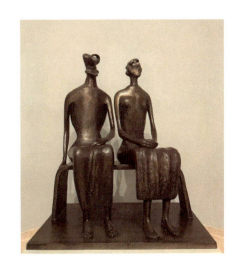

图3-37 《国王与王后》 亨利·摩尔 作

三、学习任务小结

通过对外国经典建筑与雕塑作品的学习，同学们应初步了解外国经典建筑与雕塑作品产生的历史背景、主要风格与流派、艺术特色等知识，提升艺术鉴赏能力。课后，同学们可以通过收集更多的外国经典建筑与雕塑作品进一步开阔眼界，拓展视野，并通过查阅详细资料，提高鉴赏与分析能力。

四、课后作业

通过各类渠道（网络、书籍、报纸杂志等）收集10个外国经典建筑与雕塑进行鉴赏分析。

要求：（1）以小组为单位，人数为3~5人；（2）以PPT、文件文档等形式进行分析展示。

项目四
当代美术作品赏析

学习任务一　中国当代美术作品赏析
学习任务二　外国现当代美术作品赏析

中国当代美术作品赏析

教学目标

（1）专业能力：能理解中国当代艺术的表现形式，能了解当代艺术的由来和艺术特色，能创造性地赏析当代艺术。

（2）社会能力：能够运用所学的专业知识分析当代艺术的创作特点。

（3）方法能力：培养信息和资料收集能力，分析、提炼能力。

学习目标

（1）知识目标：了解中国当代艺术的发展历程及其特色。

（2）技能目标：能够从当代艺术作品中总结出艺术表现的规律，能够理解当代艺术作品的价值取向和时代特征。

（3）素质目标：能够大胆、清晰地表述自己的理解与看法，具备团队协作能力和一定的语言表达能力。

教学建议

1. 教师活动

（1）教师通过讲解收集的当代艺术作品图片，提高学生对中国当代艺术的直观认识。同时，运用多媒体课件、教学视频等多种教学手段，讲授当代艺术的学习要点，指导学生对当代艺术进行鉴赏。

（2）引导学生发掘中国当代艺术的典型特征和美学价值。

2. 学生活动

（1）让学生对中国当代艺术作品进行分析和评价，训练学生的语言表达能力。

（2）构建有效促进学生自主学习、自我管理的教学模式和评价模式，突出学以致用，以学生为中心取代以教师为中心。

一、学习问题导入

各位同学,今天我们一起来学习中国当代艺术。当代艺术泛指20世纪80年代之后世界大面积人口群体的意识形态化觉醒后所发生的艺术生态中具革命性的艺术形式。当代艺术追求纯粹,在创作中重视形式要素,为形式而形式,赋予形式以独立价值和功能,从而在一定程度上忽略了其他因素,如历史、宗教、文学等内容。提倡原创,强调以自我为中心,还经常通过怪异行为和不同的表现形式,如大地艺术、装置艺术、行为艺术等显示与众不同。因此,当代艺术是极具个性化的艺术表现形式,这与当代注重个人、尊重个性的社会现实相吻合。

二、学习任务讲解

1. 中国当代艺术的发展历程

中国当代艺术主要是在改革开放之后逐步发展起来的,中国当代艺术的起源可以追溯到1979年的第一届"星星美展",展览在北京中国美术馆东侧展出。当时参观人数超过了3万人。这次展览由23位艺术家的作品组成,大多数都是青年的业余画家,作品163件,有中国画、油画、版画、木雕等,主要参赛成员有王克平、马德升、黄锐、曲磊磊、邵飞等。后来著名艺术评论家栗宪庭在次年的《美术》发表的文章将作品基本分为两类:一类是干预生活的作品,另一类是对形式美的探索。这是一次带有革命性意义的艺术事件,它对中国当代艺术的发展具有催化剂的重要作用。

1981年《美术》第1期发表陈丹青的《西藏组图》和罗中立的《父亲》。同月,"第二届全国青年美展"在北京中国美术馆举行。罗中立的油画《父亲》引起轰动并获一等奖。这也开创了中国当代艺术伤痕美术时期。

1984年至1987年中国当代艺术影响最大的事件是"八五新潮"。1984年,野草画会在湖南湘潭成立。同年9月"北方艺术群体"在哈尔滨成立,主要组织者为舒群、王广义、任戬、刘彦等15人。群体倡导健康、向上的"北方文化",推崇崇高的理性精神。经《美术思潮》1985年第2期报道,国内第一个新潮美术群体开始推向社会。1985年5月,国际青年中国组织委员会主办的"前进中的中国青年馆",展出各类作品572件。主题为"前进中的中国青年画展"作为一次与联合国和平年有关的展览,是一个前所未有的探索性的展览,它是揭开"八五新潮"序幕的标志性大展。其中,孟禄丁与张群的《在新时代——亚当、夏娃的启示》最引人注目,并最终夺得展览的大奖。

从 1990 年开始，北京的圆明园成为享誉中国当代艺术圈的"理想圣地"，自发形成几百位艺术家的聚集地。一些艺术专业毕业的学生成了北京较早的一批流浪艺术家，他们都寄住在圆明园附近，以此为创作与生活的根据地。1990 年，曾经参与报道京城流浪艺术家的《美术报》原工作人员田彬、丁方等人，从报社纷纷撤退出来，与方力钧、伊灵等艺术家一起迁到了福缘门村画画，从而形成了一个艺术家聚集的中心。1991 年 12 月，在达园宾馆的一次展示上，圆明园画家第一次集体亮相。1992 年 9 月，在布鲁塞尔举办"中国圆明园艺术家作品展"，此为圆明园画家村画家第一次以群体的形式在境外展出作品。时至 1995 年，据说，艺术家人数已经达到了三四百人。

1993 年，"第 45 届国际威尼斯双年展"在意大利威尼斯举行，中国艺术家首次入围，耿建翌、张培力、方力钧、喻红参加"东方之路展"，王友身参加"开放展"。1994 年，艾未未、徐冰、冯博一起出版了《黑皮书》，它的作用类似纸上展览。《黑皮书》在当时带动了一批比较年轻的艺术家在实验艺术创作上的激情。《黑皮书》除了成功推出东村的马六明、张桓等行为艺术家，也使国内的艺术家首次全面了解在纽约的台湾行为艺术家谢德庆。

1993 年，张惠平、方力钧、岳敏君、刘炜、高慧君、王强等艺术家一起来到宋庄画画和生活。这些艺术家曾在北京周边的圆明园地区生活和创作过，由于圆明园画家村的解体，他们才选择了宋庄。后来越来越多的艺术家来到这里，最多时有 1500 多人在宋庄生活和创作，宋庄被称为"世界最大艺术家聚居地"。

1996 年，上海双年展在上海美术馆举办，双年展由上海市文化局、上海美术馆主办。以"开放的空间"为主题，旨在突出改革开放以来中国艺术多元并存、异彩纷呈的局面，内容以油画这一外来艺术样式在中国发展为重点，包括具象、表现、抽象以及装置艺术等多种风格。

2002 年 11 月 18 日，广东美术馆举办了首届"广州三年展"，主题为"重新解读：中国实验艺术十年 (1990—2000)"，这个展览以 20 世纪 90 年代中国实验艺术的历史回顾和学术阐释作为主题，展览以"回忆与现实""人与环境""本土与全球"为基本主题构架，全面系统展示在 20 世纪 90 年代中发生的具有史学意义的实验艺术作品和艺术现象，并通过展示和文本形成一种既不同于本土原有流行的批评概念，也不同于西方解释的新的解读模式和史学构架，为了展示中国当代实验艺术的最新成果和发展特征，展览还包括一个"继续实验"部分，邀请 15—20 位最具活力的艺术家创作一批新的实验作品。广州三年展是继上海双年展之后又一个中国重要的三年展。

2004 年，第一届北京大山子艺术节在北京 798 艺术区举行，艺术节以"光音•光阴"为主题，展示了十多个视觉艺术展览，十个左右的与声音艺术相关的音乐会或活动，以及几场戏剧和舞蹈表演。从第一届大山子艺术节开始，798 艺术园区已经成为中国当代艺术的符号。

2007 年尤伦斯夫妇在北京的 798 艺术区正式宣布，尤伦斯当代艺术中心 (UCCA) 于 2007 年 11 月 5 日正式向公众开放。作为中国最具综合性的当代艺术机构之一，UCCA 坐落于北京大山子 798 艺术区的一座包豪斯厂房内。在中国的当代艺术日益赢得世界关注和认可之际，UCCA 致力于推动中国当代艺术在世界范围内的发展。

2. 中国当代艺术的代表性作品赏析

（1）油画《父亲》。

《父亲》是当代画家罗中立于 1980 年创作完成的大幅画布油画，现收藏于中国美术馆。该画用浓厚的油彩，精微而细腻的笔触，塑造了一幅感情真挚、纯朴憨厚的普通农民形象。即使没有斑斓夺目的华丽色彩，也没有激越荡漾的宏大场景，但作者依然刻画得严谨朴实，细而不腻，丰满润泽。背景运用土地原色呈现出的金黄，来加强画面的空间感，体现了人物形象外在质朴美和内在的高尚美。

画中人物头裹白布、手端旧碗且在阳光照射下满脸黝黑，其上有似岁月的刀刻出的皱纹。眉弓上的汗珠如早晨叶片上的露水，大粒而欲滴，还有凸出的眉弓与凹陷的眼睛，高挺的鼻梁、宽厚的鼻翼以及鼻梁右侧粗黑大颗的苦命痣，仅剩一颗门牙、半张的嘴、干裂的唇和手中端着的这碗浑水，形成呼应，似乎这老人刚经过一阵辛苦的劳作，口干舌燥，正想端一碗水喝。

《父亲》被视为伤痕画派的一个重要代表，是一幅典型的乡土写实主义作品，表现了画家罗中立的乡土主义情怀，是罗中立本人对本土文化和艺术的坚守与挑战，也是为落后的农村及农民代言，让人们关注农民，关注农民那朴质的美与勤劳的品格。如图4-1所示。

（2）油画《春风已经苏醒》。

《春风已经苏醒》是何多苓于1982年创作的一幅油画作品，现收藏于中国美术馆。画作根据一句诗"春风已经苏醒"命名，整个作品画得非常细腻，情调是抒情的、诗意的、神秘主义的，表现了人与自然的神秘联系，是伤痕美术的代表作品。

图4-1 《父亲》 罗中立 作

何多苓在创作《春风已经苏醒》之前画过一些草图，后来选择了小女孩，小女孩是根据照片画的。画面上的草地是何多苓1969年在大凉山知青生活中躺过无数次的枯草地。他说："就在那些无所事事、随波逐流的岁月中，我的生命已被不知不觉地织入了那一片草地。"画中那位孤独的农村小女孩神情专注，若有所思。她正处于充满幻想的豆蔻年华，她渴望春风带来新的希望。仰天而视的狗，直观前方的牛，以及画家不厌其烦精细描绘的草地和衣褶，更加映衬出人物细腻而复杂的情绪变化。小女孩旁边有一头牛，还有一只小狗。小姑娘身边的那些枯黄的草是用细毛笔一笔笔勾画出来的。

《春风已经苏醒》是何多苓的成名作。这极其平凡的农村场景，在作者的笔下表达得充满诗意。正是大自然赐予的生命和春天的生机，把他们紧紧地联系在一起。作者对所描绘的一切充满着感情：怜悯、同情和爱。作品以一种伤感的意象和抒情意味开启了中国乡土写实主义绘画的另一个途径，即对人和人的生命、情感、人性的理解、认识以及描绘，打动了无数观众的心。见图4-2所示。

图4-2 《春风已经苏醒》 何多苓 作

（3）油画《血缘：大家庭》。

《血缘：大家庭》是艺术家张晓刚绘制的系列油画。张晓刚毕业于四川美术学院。他的作品是当代艺术崇尚隐喻和情境的最佳体现。从20世纪90年代中期开始，他运用写实主义风格表现革命时代的脸谱化肖像，传达出具有时代意义的集体心理记忆与情绪。这种对社会、集体以及家庭、血缘的典型呈现和模拟是一种再演绎，是从艺术、情感以及人生的角度出发的，因而具有强烈的当代意义。

《血缘：大家庭》系列作品是张晓刚创作高峰期及最具有标志性的作品，他将来自历史与现实、集体记忆和私人回忆的典型意象重组并置在一起，将历史与记忆带入当下。中国著名艺术评论家栗宪庭形容张晓刚的《血缘：大家庭》系列是他艺术生涯的一次大转变，以旧照片为题材，不留笔触，淡化脸部造型结构，追求一种平滑、俗气的中国民间画工肖像画法的审美趣味。张晓刚的艺术特色便是他作品形式表象背后的"深层艺术家心灵语言"，作品气质含蓄优雅，引人思考。同时，《血缘：大家庭》作品具有很强的图示性，易于解读，且能够使人产生多意的联想，表达中国典型题材和具有特征的历史，也因此受到了国际美术界的广泛关注。如图4-3所示。

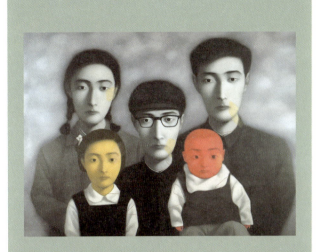

图4-3 《血缘：大家庭》 张晓刚 作

（4）油画《笑脸人》。

《笑脸人》系列油画是艺术家岳敏君绘制的油画组画。在中国当代艺术家中，岳敏君是一个令人关注的人物，其作品中标志性的笑脸甚至被视为中国当代文化的一个符号。岳敏君的艺术创作有着一种张扬的叙事理想：放纵想象、沉醉自我。以嘲讽的语调质疑现实的生存处境，以荒诞的形式凸现存在的本质。画面中表达了对很多通行价值观的怀疑，但没有直接的愤怒，他只是嘲讽，有着一种赖皮赖脸的嬉笑表达，体现出犀利的幽默。虽然这些形象带有夸张的虚拟化、典型化处理，却恰当地凸显出荒诞的生存处境。当旁人沉浸于每一个看似荒谬的画面场景，沉浸于每一场冷嘲、夸张、反讽、戏谑的对话之中，则观者可以感受到某种人性的乖张、生存的悖谬，以及话语中洋溢出来的创作主体对现实文化的批判和质疑的态度。如图4-4所示。

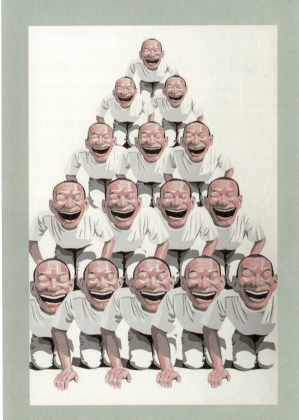

图4-4 《笑脸人》 岳敏君 作

（5）油画《面具系列》。

《面具系列》是艺术家曾梵志绘制的油画组画。《面具系列》尺幅和体量较大，带给人极大的视觉震撼。画中的人物都带着面具，在平涂背景的衬托下，显得孤独、冷漠，仿佛在刻意挖掘面具背后的"虚伪"。这是艺术家在面对残酷现实时所采取的表现策略，是对真实自我的刻意掩饰，又是出于自我保护的防御。而这种对于现实的无奈又似乎能够直击人的心灵，发人深省。面具下透露出来的、始终僵持的表情也揭示出最为"真实"的现实，即"现实"对于"人"之本质的强力压抑。

在艺术创作面前，假使只能给"艺术"冠以一个"关键词"，"妥协"似乎再也合适不过。"妥协"并不象征一种态度，而是指向一种"关系"。艺术在各个时代都必然地与政治、经济、文化状态产生一种关联，继而以物化的方式对其形成一种回应。尤其在矛盾重重的时期，这种"关联"更为复杂，因而响应也更凸显深刻。在这方面，曾梵志的艺术在过去近30年间以其极具张力的绘画风格和不断演变的艺术主题，呈现出他对于不同时态下的敏感感知与艺术探索。如图4-5所示。

图4-5 《面具系列》 曾梵志 作

（6）超写实油画《小姜》。

《小姜》是艺术家冷军的一幅超写实油画作品。冷军的作品可以让观赏者感受到一种惊心动魄的力量。透过层层油彩带给观赏者的是沉默、冷峻和深刻。在他笔下，不管是人物或是静物，都精致细腻，生动传神，表现出古典主义写实油画所推崇的静穆的伟大。

《小姜》描绘的是一个穿着绿色针织毛衣、双手叉腰、侧面站立的年轻女子形象。女子表情静谧，神态安详，在深灰色背景的衬托下显得光彩夺目。整幅作品画质都非常细腻，由表及里，由远至近，将细纹及肤色、头发、针织品的质感一丝不苟地描绘出来。冷军以其超级写实主义风格，在中国画坛独树一帜，是中国当代超写实主义油画的领军人物。所有的观者几乎都会对他纤毫毕现、精细入微的画面叹为观止。如图4-6所示。

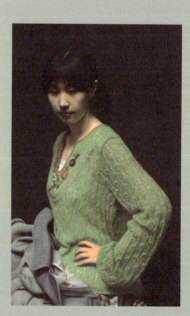

图4-6 《小姜》 冷军 作

（7）表现主义油画《绿狗》。

《绿狗》是艺术家周春芽绘制的油画组画。周春芽用西方的绘画材料结合中国传统国画技法表现当下人的心境，展现出独特的艺术魅力。周春芽是迈向中西交汇地带的画家，他的风格、语言、观念和方式与国际当代画家一样，都在关注当下。他的技艺精湛，吸收西方当代艺术成果，既叛逆又不脱离传统，既强调追求自我个性又不局限于本土。

周春芽对《绿狗》是这样描述的："绿狗是一个符号，一种象征，绿色是宁静的、浪漫的、抒情的，包含了爆发前的宁静的意境。"绿狗是艺术家本人的一种符号发射，以一种幽默形式，采用动物的形态喷射出能量。如图4-7所示。

（8）装置艺术《天书》。

《天书》全称《析世鉴—天书》，是艺术家徐冰完成的大型装置艺术作品，从1987年动工一直到1991年完成。徐冰以汉字为型，创造了4000多个"新汉字"，并采用活字印刷的方式按宋版书制作成册和几十

米的长卷一起展出。1988年在中国美术馆展出并引发巨大轰动后，在国际展出也大受艺术界欢迎，并引发了热烈的讨论。徐冰称："《天书》表达了我对现存文字的遗憾。"

徐冰以特有的耐心和技艺刻制了4000多个自己创造出来的字。这些字没有一个是可释读的，也就是说全部都是没有意义的。当这些字通过雕版印刷出来并装帧成线装书的时候，就呈现出它的当代性——严肃、庄重的形式下却没有任何意义，这些特别像样的"伪文字"完全没有交流的功能。中国文字的造字规律使得这些伪汉字仍在一定程度上有被理解的可能性，文字或部首的重组中有无限的诗意与广阔的疆域，当然，这就需要观者主动地去识别与感受。伪文字通向的是一个陌生的地方，是我们现有的语言文化尚未抵达之处。面对《天书》，我们不得不切断依赖权威的惰性思维，开始反思我们曾经深信不疑的东西在涌向世界的路径中是否有空白之处。如图4-8和图4-9所示。

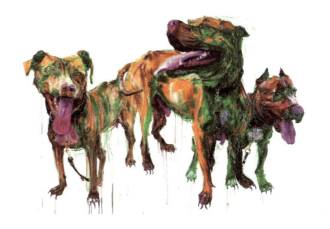

图4-7 《绿狗》 周春芽 作

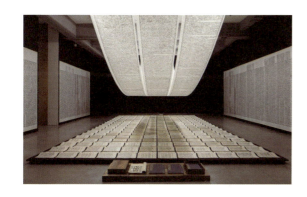

图4-8 《天书》装置艺术展示 徐冰 作

图4-9 《天书》雕版印刷 徐冰 作

三、学习任务小结

通过本次课程的学习，同学们已经初步了解了中国当代艺术的发展历程和代表性艺术作品。同时，通过赏析中国当代艺术作品，也理解了中国当代艺术所要传达的审美取向。中国当代艺术是一个新生事物，其发展时间还比较短，但是其影响力却非常大。课后，大家要多收集一些中国当代艺术家的作品，并仔细研究其创作背景和隐含的意义，下次课堂会邀请5个同学上来展示自己收集的中国当代艺术作品。

四、课后作业

（1）每位同学收集10幅中国当代艺术作品。
（2）选择3位你最喜爱的中国当代艺术家的作品进行赏析。

外国现当代美术作品赏析

教学目标

（1）专业能力：能理解外国现当代艺术的表现形式和艺术特色，能创造性地赏析外国当代艺术作品。

（2）社会能力：能够运用所学的专业知识分析外国现当代艺术的创作特点。

（3）方法能力：培养信息和资料收集能力，分析、提炼能力。

学习目标

（1）知识目标：了解外国现当代艺术的流派及其特色。

（2）技能目标：能够从外国现当代艺术作品中总结出艺术表现的规律，能够理解外国现当代艺术作品的价值取向和时代特征。

（3）素质目标：能够大胆、清晰地表述自己的理解与看法，具备团队协作能力和一定的语言表达能力。

教学建议

1. 教师活动

（1）教师通过讲解收集的外国现当代艺术作品图片，提高学生对外国现当代艺术的直观认识。同时，运用多媒体课件、教学视频等多种教学手段，讲授外国现当代艺术的学习要点，指导学生对外国现当代艺术作品进行分析与鉴赏。

（2）引导学生发掘外国现当代艺术的典型特征和美学价值。

2. 学生活动

（1）让学生对外国现当代艺术作品进行分析和评价，训练学生的语言表达能力。

（2）构建有效促进学生自主学习、自我管理的教学模式和评价模式，突出学以致用，以学生为中心取代以教师为中心。

一、学习问题导入

各位同学,今天我们一起来学习外国现当代艺术。外国现当代艺术是指第二次世界大战结束后,从1950年开始发展的主要艺术形式。由于这一时期是相对和平的时期,人类远离了战争,随着人性的解放,现当代艺术开始追求独立的价值观和个性化的艺术倾向,其中较有影响力的现当代艺术流派有波普艺术、涂鸦艺术、大地艺术、装置艺术和行为艺术等。

二、学习任务讲解

1. 波普艺术

波普艺术即流行艺术、通俗艺术,是一种主要源于商业美术形式的艺术风格,其特点是将大众文化的一些细节,如连环画、快餐及印有商标的包装进行放大复制。波普艺术于20世纪50年代初期萌发于英国,50年代中期鼎盛于美国,后期在纽约发展起来,此时它所反对的抽象表现主义正处于最后的繁荣时期。20世俗60年代中期,波普艺术代替了抽象表现主义而成为主流的当代前卫艺术。

波普是英国评论家阿洛威于1954年创造的词,是大众化、流行化、受欢迎的意思。波普艺术又叫流行艺术、大众艺术或通俗艺术,波普艺术的出现是工业化社会的体现。1952年底,伦敦当代艺术学院成立了一个独立集团,共同致力于对"大众文化"的关注,并讨论如何把它引入美学领域。而所谓"大众文化"就是指商品电视、广告宣传、流行款式等大众宣传媒介。他们一致努力要把这种大众文化从娱乐消遣、商品意识的圈子中挖掘出来,上升到美的范畴中去。波普艺术家利用废品、实物、照片等组成画面,再用颜色进行拼合,以打破传统的绘画、雕塑与工艺的界限。安迪·沃霍尔、罗伯特·劳申伯格都是波普艺术的代表人物。

安迪·沃霍尔(Andy Warhol,1928—1987年)是波普艺术的倡导者和领袖,出生于美国宾夕法尼亚州的匹兹堡,是捷克移民的后裔。安迪·沃霍尔从小酷爱绘画,喜欢看电影、杂志和连环画。他体质较弱,2岁时眼睛常红肿,4岁摔断了胳膊,6岁得过猩红热,7岁摘除扁桃体,8岁时得了一场病,这对他童年以至一生都有影响。安迪·沃霍尔于1945—1949年就读于卡内基科技工程学院(Carnegie Institute of Technology),1949年毕业后来到纽约,敏感的天性和精致的手艺使他成为商业设计中的高手,以平面艺术家之姿在广告界中大放异彩。

安迪·沃霍尔被誉为20世纪艺术界最有名的人物之一,他也是对波普艺术影响最大的艺术家。20世纪60年代,他开始以日常物品为表现题材来反映美国的现实生活,他喜欢完全取消艺术创作的手工操作,经常直接将美钞、罐头盒、垃圾及名人照片一起贴在画布上,打破了高雅与通俗的界限。作为20世纪波普艺术的代表人物,他的所有作品都用丝网印刷技术制作,形象可以无数次地重复,给画面带来一种特有的呆板效果。他偏爱重复和复制,对于他来说,没有"原作"可言,他的作品全是复制品,他就是要用无数的复制品来取代原作的地位。他有意地在画中消除个性与感情的色彩,不动声色地把再平凡不过的形象罗列出来。他有一句著名的格言:"我想成为一台机器。"实际上,安迪·沃霍尔画中特有的那种单调、无聊和重复,所传达的是某种冷漠、空虚、疏离的感觉,表现了当代高度发达的商业文明社会中人们内在的感情。

安迪·沃霍尔除了是波普艺术的领袖人物,他还是电影制片人、作家、摇滚乐作曲者、出版商,是纽约社交界、艺术界大红大紫的明星艺术家。1967年,维米莉·苏莲娜刺杀安迪·沃霍尔,此后他一直没有康复。1987年安迪·沃霍尔死于外科手术。

安迪·沃霍尔的代表作品之一《玛丽莲·梦露》如图4-10所示。

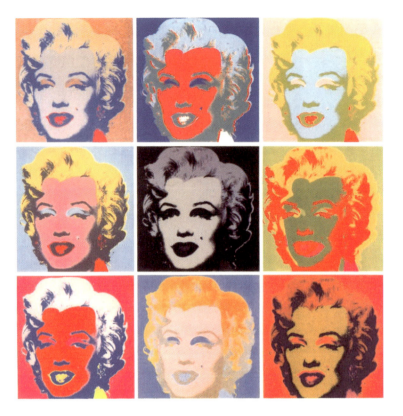

图 4-10 《玛丽莲·梦露》 安迪·沃霍尔 作

2. 涂鸦艺术

"涂鸦"(graffiti)是指在墙上乱涂乱画出的图像。它起源于 20 世纪 60 年代末的美国,涂鸦艺术的出现反映了美国社会生活水平贫富差距悬殊的现实,这种社会状况挑起了生活于社会底层的人们的一些不满与反叛,从而出现了一些街头篮球、街舞和涂鸦。涂鸦最早是由一些具有反叛精神的青少年发起的,他们蔑视正统,将世俗文化的碎片重新建构起来。涂鸦者最初将墙作为唯一介质,涂上自己的名字、门牌号或绰号,以文字多见。为了不让警察抓住,他们的签名只是一个简单的单词。后来,图画、符号和标志却反过来压倒文字成为了主导。不久,他们打起了地铁的主意,地铁车厢成了一个流动的涂鸦展览会。

涂鸦者大都来自社会底层,大部分不是艺术学院的学生,也不是专业的艺术家,他们都有自己的想法,即使没有报酬,为了不让警察发现,也心甘情愿地常年出现在纽约的黑夜里,为的只是第二天行人能看一眼自己的作品。涂鸦行为引起了社会媒体以及主流艺术文化界的注意,于是大型精致的卡通绘画图像出现,学院派也跟进,慢慢地涂鸦艺术不再是反文化、反社会的行为,而加入了艺术的成分,更加合法化,从地下走到了地上。这样由原先的反文化艺术变成一个真正的艺术分支,成为与传统绘画拥有相同性质的一种艺术。1970—1980 年各种各样的涂鸦展览被举办,代表人物有基思·哈林、让·米歇尔·巴斯奎特、肯尼·沙尔夫等。

基思·哈林(Keith Haring,1958—1990 年)是美国最著名的涂鸦艺术家,曾被作为安迪·沃霍尔的继承人。他早年曾在专门的视觉艺术学校学习,受过正规训练。他所描绘的艺术形象大多都是不经过修饰,直接通过自己的感受创作的。就像他自己所说:"我的绘画从来都没有预先设计过。我从不画草图,即使是画巨型壁画也是如此"。基思·哈林涂鸦作品的面画幽默活泼,让人过目不忘。他创造了一套可供公众交流的、富有个人特色的卡通语言系统:发光的儿童、狂吠的狗、电视、太空船、飞碟、电话、爆炸的原子弹等。从 1980 年起,他开始在纽约城地铁里的空白广告牌上画商标式样的人物,10 年中,他共创作了 5000 张地铁画。他的观众有

老人、儿童和青年。他绘制了大量具有自己绘画特色的素描、印刷品、油画、雕塑、壁画、T恤衫、钮扣和旗帜。他以安迪·沃霍尔为榜样，使自己成了一个时髦的名人和成功的企业家，并成立了哈林基金会帮助爱滋病患者及儿童，1990年31岁的基思·哈林因艾滋病去世。基思·哈林涂鸦作品如图4-11所示。

3. 大地艺术

大地艺术（earth art）又称"地景艺术"，是指艺术家以大自然作为创造媒体，把艺术与大自然有机结合所创造出的一种富有艺术整体性情景的视觉化艺术形式。大地艺术是20世纪60年代末出现于欧美的美术思潮，大地艺术家普遍厌倦现代都市生活和高度标准化的工业文明，主张返回自然，对曾经热恋过的最少派艺术表示强烈的不满，以之为现代文明堕落的标志。大地艺术家认为埃及的金字塔、史前的巨石建筑、美洲的古墓、禅宗石寺塔才是人类文明的精华，才具有人与自然亲密无间的联系。大地艺术家们以大地作为艺术创作的对象，如在海岸包裹岩石，或移山填海、垒筑堤岸，或泼溅颜料遍染荒山，故又有"地景艺术"之称。

在大地艺术家中，犹以定居美国的保加利亚人克里斯托最为著名。克里斯托于1971—1972年，在美国科罗拉多州的一个大河谷之间，搭起了长381米、高80～130米的桔红色帘幕，蔚为壮观，被称为"山谷帷幕"，如图4-12所示。此外，克里斯托还尝试包裹大型建筑和小岛，其创作的《包裹小岛》获得了大量赞誉，如图4-13所示。

4. 装置艺术

装置艺术是指艺术家在特定的时空环境里，将人类日常生活中的已消费或未消费过的物质文化实体进行艺术性地有效选择、利用、改造、组合，以令其演绎出新的展示个体或群体丰富的精神文化意蕴的艺术形式。简单地讲，装置艺术就是"场地＋材料＋情感"的综合展示艺术。

装置艺术始于20世纪60年代，在短短几十年中，装置艺术已经成为当代艺术中的潮流，许多画家、雕塑家都给自己新添了"装置艺术家"的头衔。在西方已经有专门的装置艺术美术馆，如英国伦敦的装置艺术博物馆、美国旧金山的卡帕街装置艺术中心等。

装置艺术首先是一个能使观众置身其中的三度空间的环境，装置艺术创造的环境，是用来包容观众、促使甚至迫使观众在界定的空间内由被动观赏转换成主动感受。这种感受要求观众除了积极思维和肢体介入外，还要使用感官，包括视觉、听觉、触觉、嗅觉，甚至味觉。装置艺术不受艺术门类的限制，它自由地综合使用绘画、雕塑、建筑、音乐、戏剧、电影、电视、录音、录像、摄影等任何能够使用的手段。可以说装置艺术是一种开放的艺术手段。

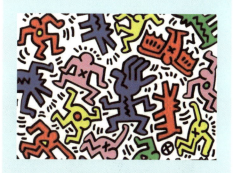

图4-11 基思·哈林涂鸦作品

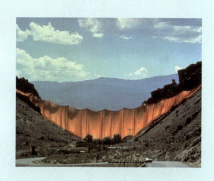

图4-12 《山谷帷幕》 克里斯托 作

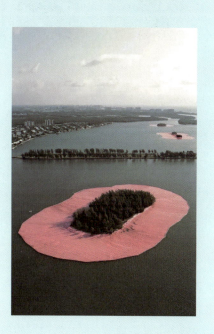

图4-13 《包裹小岛》 克里斯托 作

装置艺术超越了艺术与客体世界，以及艺术与观众二元对立的弥和性，让艺术家的设计、作品的自足和观众的参与形成三位一体的艺术活动性。装置艺术因多采取生活用品和工业品等而与大众生活意象相联系，以其对大众生活意象的反诘与超越而获得了大众化和贵族化的双重品格。

装置艺术作品《赤裸的生命》如图 4-14 所示。

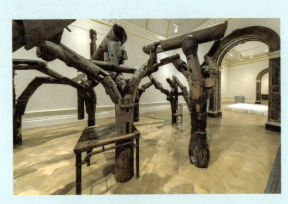
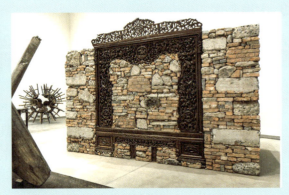
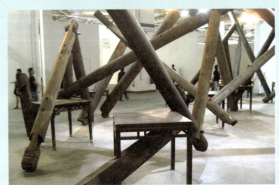
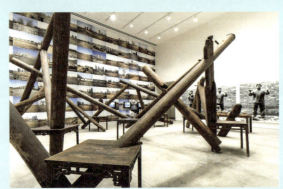

图 4-14 《赤裸的生命》 艾未未 作

5. 行为艺术

行为艺术是 20 世纪五六十年代兴起于欧洲的现代艺术形态之一。行为艺术是经艺术家亲身加入，精心策划而推出行为或事件，并通过与人交流，一步步发展并形成结果的过程。我们定义这个事件或过程为行为艺术。

行为艺术相较于架上绘画、传统雕塑等艺术更加注重艺术行为的结果留存，其强调和注重艺术家的行为过程意义，是典型的具有表演性特征的过程艺术形态。作为行为艺术家，大多坚信艺术家个人的艺术创造自由。行为艺术家以自己特有的艺术创造行为过程展示，把传统艺术从高不可攀的、精英文化的神圣殿堂，摆放到了普通观众心目中的"平淡"状态。尤其注重艺术家与一般观众共同完成，消解了艺术家与观众之间的心理距离，增强了观者对艺术创造行为的认同感。同时，行为艺术强调的是行为过程，这在客观上，就把艺术注重行为结果的单一视域拓展到了充分认识、注重艺术行为过程的领域。从而有助于人们完整地认识人类艺术整体行为。

行为艺术具有平凡中的艺术深刻性特征，即行为艺术是行为艺术家"有意味的"行为过程展示艺术。行为艺术挑战了传统观念上的艺术，打破了"艺术与非艺术""艺术与生活"的传统界线。

行为艺术作品《韵律》如图 4-15 所示。

图 4-15 《韵律》 玛丽娜·阿布拉莫维奇 表演

三、学习任务小结

通过本次课程的学习，同学们已经初步了解了外国现当代艺术的发展历程和代表性艺术作品。同时，通过赏析外国现当代艺术作品，也理解了外国现当代艺术所要传达的审美取向。外国现当代艺术是世界艺术发展潮流的大趋势，影响广泛。课后，大家要多收集一些外国现当代艺术家的作品，并仔细研究其创作背景和内涵，下次课堂会邀请 3 个同学上来展示自己收集的外国现当代艺术作品。

四、课后作业

（1）每位同学收集 10 幅外国现当代艺术作品。
（2）选择 3 位你最喜爱的外国现当代艺术家的作品进行赏析。

参考书目

[1] 梁思成. 中国建筑史 [M]. 天津：百花文艺出版社,2005.

[2] 洪再新. 中国美术史 [M]. 北京：中国美术学院出版社,2013.

[3] 蒋勋. 写给大家的中国美术史 [M]. 北京：生活、读书、新知三联书店,2015.

[4] 洪复旦. 美术鉴赏 [M]. 上海：上海教育出版社,2016.

[5] 刘晨. 中外美术鉴赏 [M].2 版. 清华大学出版社,2016.

[6] 贡布里希. 艺术发展史 [M]. 范景中, 林夕, 译. 天津：天津人民美术出版社,2016.

[7] 李泽厚. 美的历程 [M]. 天津：天津社会科学院出版社,2017.

[8] 尹定邦. 设计学概论 [M]. 长沙：湖南科学技术出版社,2016.

[9] 席跃良. 设计概论 [M]. 北京：中国轻工业出版社,2014.

[10] 胡德智. 西洋素描选 [M]. 南宁：广西人民出版社,2018.